U0109932

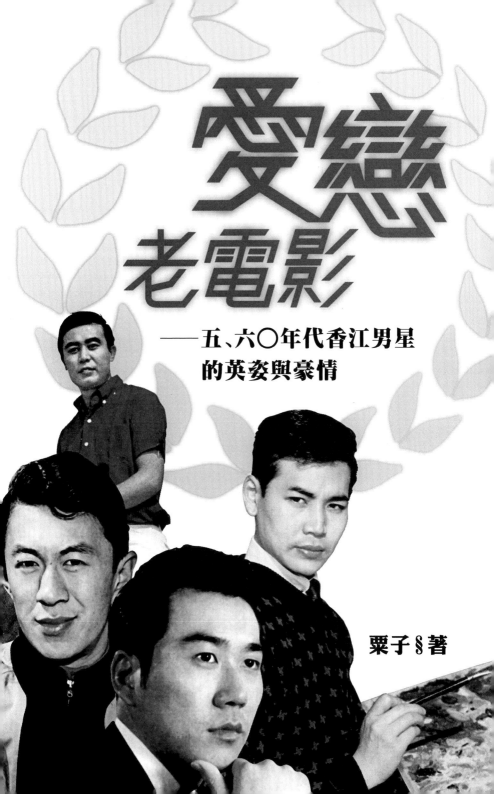

愛戀老電影

——五、六〇年代香江男星的英姿與豪情

粟子§著

▲ 「標準小生」張揚

摘自《國際電影》第九十九期（1964.01）、翁
靈文攝

▲ 「深情憂鬱」雷震

摘自《國際電影》第六十四期
（1961.02）、宗惟賡攝

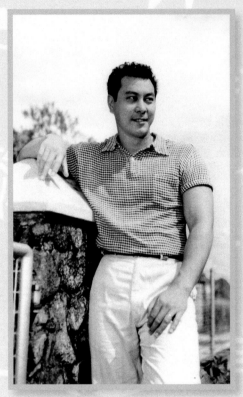

▲ 「銀壇雄獅」喬宏

摘自《銀河畫報》第二十期（1959.12）、周仕坤攝

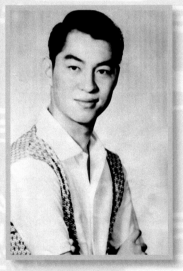

▲ 「最佳綠葉」田青

摘自《國際電影》第六十六期（1961.04）

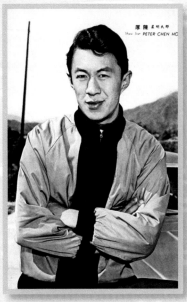

▲ 「喜劇聖手」陳厚

摘自《南國電影》第五十二期
（1962.06）、汪羅攝

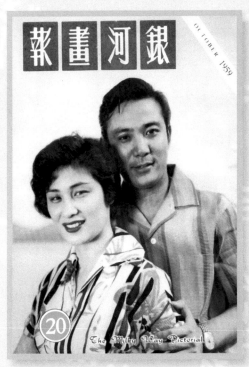

▲ 「皇帝小生」趙雷與妻子石英

《銀河畫報》第二十期封面（1959.12）、周坤攝

▲ 「魅力硬漢」張沖

摘自《南國電影》第十六期

（1959.06）

▲ 「文藝首選」關山

摘自《南國電影》第八十六期（1965.04）

▲ 「袖珍小生」金峰

摘自《南國電影》第五十八期（1962.12）、廖綠痕攝

▲ 「畫家明星」喬莊

摘自《南國電影》第八十期（1964.10）

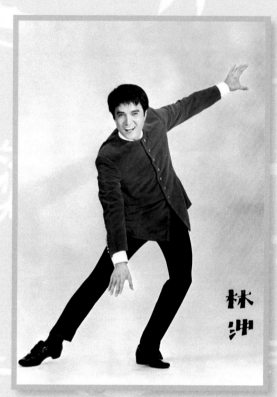

林沖

▲「日式偶像」林沖

　　摘自《銀河畫報》第一二六期（1968.09）

▲「俊雅青年」楊帆

　　摘自《南國電影》第一一五期

　　（1967.09）

| 序 |

回首美麗時光

　　五、六○年代的國語影圈確實很難讓人「從一而終」，各式風格男女明星齊聚，能歌善舞、端莊清純、俏皮可人、高大威猛、爽朗俊秀、文質彬彬……只要想得到的類型，全能在這兒見到。更重要的是，他們不只銀幕形象如此，私底下也是表裡如一，如此蘊含魅力的明星氣質，即使時空轉換也毫不褪色。

　　自大學染上「喜舊厭新」的毛病，一開始成為《梁山伯與祝英台》（1963）的俘虜，然後越陷越深，每日乘「自製時光機」悠遊舊時光影、樂不思蜀。不敢說自己看了多少部電影、蒐藏多少本電影雜誌，因為人外總有人，只能說這一切純粹是自發自願的喜好，所以更加無怨無悔。

　　2006年末，應中央廣播電台「台灣紅不讓」節目主持人楊秀凰小姐邀請，開始在其週四的「電影筆記」單元介紹華語電影，為了準備資料，系統性地整理每位影星的從影歷程，同時將相關文章刊登於兩個部落格「戀上老電影……粟子的文字與蒐藏」、「玩世界‧沒事兒」。期間，許多網友熱心留言分享老影星的訊息，其中也不乏影星的友人、親屬甚至直系血親，如：轉述張仲文現況的休士頓友人Michelle；提供早逝影星李婷

家庭背景的外甥Reagan Liu；表示影星雷震（本名奚重儉）已戒掉吸煙瘤習的獨生女兒奚小姐……種種珍貴訊息，是當初開啓部落格時未曾預想的豐沛收穫。

　　「愛戀老電影」系列介紹三十位活躍於五、六〇年代國語影壇的知名影星，分為兩冊，採用圖片絕大多數來自我個人收藏的電影雜誌、海報劇照、親筆簽名相片等文獻資料。內容主要參考當時的報章雜誌、近期出版的電影書籍、網路專題文章等，亦會針對有爭議的部分（如：出生年份、緋聞婚姻、息影生活等）做較客觀的描述與分析。不敢說百分百正確，但盡力做到不人云亦云，避免錯誤訊息再傳播。

　　曾經的「今夜星辰」，如今已是被人淡忘的「昨夜星光」，不變的是永恆閃耀的點點光芒，以及那段無法磨滅的美麗時光。希望透過這本書的介紹，令懷念往昔神彩的老影迷重溫舊夢，錯過曾經璀璨的新影迷感到驚豔！

Suzi 栗子

愛戀老電影
——五、六〇年代香江男星的英姿與豪情

目次
contents

序　回首美麗時光	9
標準小生　張揚	13
憂鬱深情　雷震	29
諧角反派神經刀　田青	49
影壇雄獅　喬宏	61
喜劇聖手　陳厚	79
皇帝小生　趙雷	95
文藝首選　關山	117
魅力型硬漢　張沖	131
藝術家明星　喬莊	151
歌唱綠葉娃娃臉　金峰	167
獨行人生路　楊帆	181
日式靚仔炫目秀　林沖	199
人名索引	211

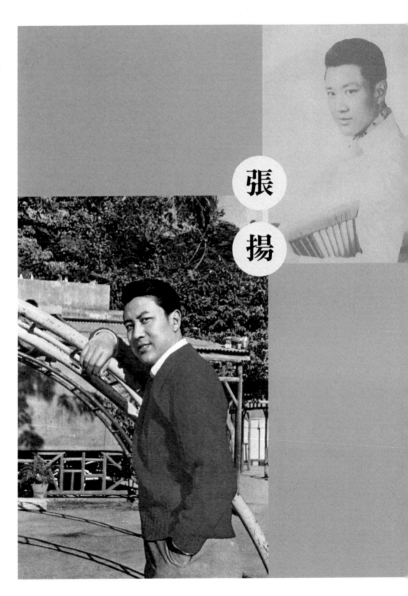

標準小生

張揚

張揚

（1930～）

　　本名招華昌，廣東南海人，天津出生，青年時赴北京求學，入讀輔仁大學、中國大學經濟系。1951年，由北京取道香港抵台，於台北短居九個月，再至友人在港開設的出口行任會計。1953年，取藝名「張揚」考進「邵氏父子SS」（該公司於1957改組為「邵氏兄弟SB」），簽約為基本演員，與李麗華合演《黑手套》（1953），初入影壇就能獨當一面，其他作品尚有：《鳥語花香》（1954）、《戀愛與義務》（1955）、《癡心井》（1955）、《亂世妖姬》（1956）、《紅塵》（1956）、《少奶奶的祕密》（1956，又名電影故事）及「藝華」重拍1936年的同名舊作《化身姑娘》（1956）等。

　　1956年轉投「電懋」，首作為李湄主演的現代女性傷春佳作《春色惱人》（1956）。1958年，與林黛主演的《紅娃》（1958）廣受好評，聲勢扶搖直上，躍升最受歡迎國語男星之列。張揚外型俊朗，適合時裝，參與多部「電懋」（後改組為「國泰」）出品的經典名片，如：《情場如戰場》（1957）、《玉女私情》（1959）、《香車美人》（1959）、《雨過天青》（1959）、《六月新娘》（1960）、《同床異夢》

（1960）、《溫柔鄉》（1960）、《野玫瑰之戀》（1960）、
《母與女》（1960）、《星星月亮太陽》（1961）、《紅顏
青燈未了情》（1961）、《一段情》（1962）、《火中蓮》
（1962）、《野花戀》（1962）、《諜海四壯士》（1963）、
《荷花》（1963）、《情天長恨》（1964）、《都市狂想曲》
（1964）、《一曲難忘》（1964）、《鎖麟囊》（1966，張揚首
部古裝片）、《麒麟送子》（1967）、《月夜琴挑》（1968）、
《春暖人間》（1968）、《蒙妮坦日記》（1968）、《太太萬
歲》（1968）、《落馬湖》（1969）、《試情記》（1969）及
「金鷹」出品的武俠片《太極門》（1968）等。

　　1961年，與女星葉楓閃電結婚，四年後離異；1966年初和
圈外人沈佩珍再婚。七○年代，以自由演員身份來往港台，期
間拍攝《弱者，你的名字是男人》（1970）、《像霧又像花》
（1970）、《揚子江特一號》（1971）等，並開始執導演筒，
作品包括：《鐵證》（1974）、《糊塗福星》（1974，與羅維
合導）、《阿牛入城記》（1974，與羅馬合導）、《阿牛出獄
記》（1975，與羅馬、梁卓合導）等。1975年演罷《蕩寇誌》
（1975）息影，移民美國經商，鮮少與影圈接觸。回顧張揚
二十二年演藝生涯，作品約七十餘部。

五〇年代末，「電懋」在熱中藝術的大馬巨賈陸運濤全力支持下佳作不斷，不僅捧紅尤敏、葛蘭、林翠、葉楓等女星，亦培養多位別具風格的男演員。外型高大英挺的張揚，即是加盟「電懋」星運大開，復以溫文儒雅的正人君子形象深植人心，為公司最倚重的當家小生。相較同期男星，張揚不及

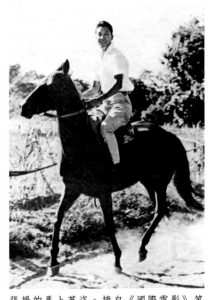

張揚的馬上英姿。摘自《國際電影》第十二期（1956.10）

陳厚活潑風趣，不似雷震憂鬱清瘦，沒有喬宏威猛魁梧……他就像在好人家長大的乖巧世家子，有點涉世未深、有點不知險惡，卻是待人和善溫柔、最得人緣的翩翩青年。

◈ 缺陷好男人

相較「電懋」作品裡聰穎凌厲、果決明辨的女性角色，男性往往顯得優柔寡斷，特別是外表看起來無可挑剔的「家居男人」，更是編劇聯手修理的目標。形像老實斯文的張揚，就常扮演內心良善又忍不住嫉妒多疑的「缺陷好男人」，在《星星

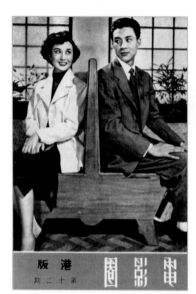

《少奶奶的秘密》劇照，左為李麗華。《電影圈》（港版）第十二期封面（1953.07）

月亮太陽》的角色徐堅白，就是最明顯的實例。堅白是備受家族寵愛的長子，儘管父親家教甚嚴，但每逢受打責罵，總有溺愛孫子的祖母挺身保護。愛情方面，堅白雖對門戶不當的青梅竹馬阿蘭（尤敏飾）難以割捨，卻又接連戀上善解人意的表妹秋明（葛蘭飾）、爽朗果決的同學亞男（葉楓飾）。他不是花花公子，每段都是真情，但段段放不下的藕斷絲連，反造成四人更深的痛苦。相較「星星」的執著、「月亮」的守候與「太陽」的獨立，堅白沒有大奸大惡，卻是缺乏決斷力的男孩。

與李湄合作的《雨過天青》、《同床異夢》同樣如此，前者聽信姊姊挑撥，相信再婚妻子命中帶煞，害自己被開除、兒子生重病，藉機亂發脾氣、抒發壓力；後者是沙文主義作祟的古板哥哥，一心阻止老實弟弟（雷震飾）娶風評不佳的女明星為妻。類似角色不一而足，像是《溫柔鄉》、《六月新娘》反對一夫一妻制（認為男人不應被一個女人束縛）的富家少爺；《母與女》專情懦弱的醫學生；《香車美人》、《野玫瑰之戀》因妒忌蒙蔽理性的受薪階級，都是張揚躲在「好男

人」保護傘下的使壞痕跡。

即便詮釋的角色不完美，多數時候，「本性善良」的張揚仍舊是女主角最鍾情的對象，不用磕頭認錯，只要幡然悔悟就能贏回芳心。不過，年不是天天過，張揚在《太太萬歲》就因「大男人」被賢淑妻子瑞娟（樂蒂飾）整得七葷八素……非但工作能力不如瑞娟假扮的玲達（樂蒂分飾），拱手讓出主任職位，還貿然向玲達告白，被將計就計的妻子丟

《紅塵》電影海報，劇情敘述青年記者（張揚）周旋面貌相同的歌女與富家女（尤敏分飾）間，最後三敗俱傷的愛情悲劇

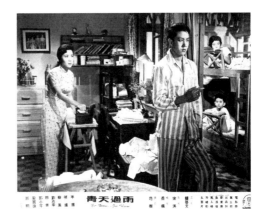

《雨過天青》劇照，左起為李湄、張揚、鄧小宇（下）、陳寶珠（上），張揚飾演將失業怪罪妻子（李湄飾）的浮躁丈夫

進汪洋大海，逼得他只能收起不准太太上班的謬論，乖乖奉行「女男平等」。

◇ 愛情與個性

　　星運高照的張揚，感
情生活也難逃被媒體追逐窺
探的命運。一篇名為〈張揚
行動神秘，愛交圈外女人〉
的報導，內容點明他認為結
交圈外女性「既少破費又少
麻煩」（隱喻張揚節儉成
性），也因為「事先有嚴密
的防範，行動神秘」，所以
「他與女人出現的鏡頭不為
人所見」。該篇文章更爆
料，張揚擁有和高大外貌徹
底相反的「吱喳性情」：

《紅顏青燈未了情》電影廣告，張揚飾演
徘徊於癌末妻子（李湄飾）與護士（林翠
飾）間的青年醫師

　　　據片廠人說，張揚在拍片的時候，不但喜歡囉唆管閒
　　事，還愛與女明星們鬥嘴。

由於症狀嚴重，更被大家笑罵：

　　　富有很多的女性賀爾蒙，時日長了會變成女人呢！

說實話，閱讀上述報導前，完全無法想像銀幕形像斯文的張
揚，竟如此愛嚼舌根！？

　　有趣的是，香港電影史研究者余慕雲在他編纂的《昨夜星光》中，介紹張揚時寫到：

　　　　他為人內向，不善交際，被稱為標準的「住家男人」。

描述顯然與六〇年代的報導有出入。看來，筆握在人手上，再縝密的觀察也有遺漏，銀幕下的張揚肯定比電影裡的他複雜有趣許多。

《六月新娘》電影海報

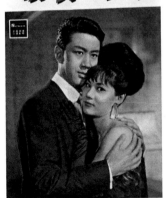

《情天長恨》電影本事，右為林翠。

溫文爾雅的張揚。摘自《國際電影》第四十六期（1959.08）

◈ 閃電婚緣

　　1960年12月初，「張揚葉楓結婚」的新聞震撼港台影圈，連續數日，報章雜誌大篇幅刊載兩人共結連理的喜訊。由於事前沒有半點跡象，所有人都格外好奇箇中內幕。

　　閃電結婚前，葉楓的名字常和台灣籃壇選手李南輝連在一起，他倆甚至親口證實即將訂婚。已是大明星葉楓數次專程來台與男友約會，互動親暱熱絡，儼然「有情人終成眷屬」。未料，葉楓回港不久，就和宣稱「愛交圈外人」的張揚公布好消息，不僅影迷錯愕，面臨「新郎不是我」窘境的李南輝更是打

張揚、葉楓相戀於拍攝《星星月亮太陽》時，兩人飾演一對志趣相投的愛國青年。摘自《國際電影》第六十四期（1961.02）

張揚與首任妻子葉楓合影。《娛樂畫報》第十一期封面（1962.11）

擊沉重。據〈妹妹芳心誰屬　姐姐並不糊塗〉報導敘述，葉楓二姐拿出一封妹妹的來信，裡面只有簡單幾個字：「你一定很吃驚，十月十九日（農曆）我的生日那天，我與張揚訂婚。」其實，葉楓不只一次抱怨孤身在港寂寞冷清，想盡快建立屬於自己的家，只是舊情復燃的青梅竹馬尚無事業基礎，家裡也不同意太早結婚，無法在短期內迎娶。

宣布訂婚後，張揚為《星星月亮太陽》外景赴台，面對記者詢問，坦承與葉楓相愛。摘自《國際電影》第六十四期（1961.02）

　　亦有說法指，葉楓某次抵台時，發現李南輝有一個尚未分開的膩友。這件事令她氣憤難平，導致回港拍攝《星星月亮太陽》時表情木然，一反快人快語的爽朗性格。張揚見狀，自告奮勇安慰勸解，待時機成熟，才向葉楓表明心跡：「我愛妳已好幾年！」到此故事暫時步向完美結局，貨真價實的郎才女貌，攜手共組家庭。

◈ 離婚與再婚

　　張揚與葉楓的婚姻，結合時震驚影壇，離異更登上1965年
「香港十大銀色新聞」榜首，從開始到結束，分合皆是焦點。
關於勞燕分飛的理由，影劇記者向來有許多想像，不少將問題
指向葉楓，特別是與「邵氏」新進小生凌雲沸沸揚揚的緋聞。
離異消息傳出，圈內外大多同情張揚，他則展現風度：「希望
台灣的影迷不要多責備葉楓，因為離婚是雙方面同意的。」張
揚、葉楓沒有口出惡言，將離婚歸咎「意見不合」，「合不
來，共同生活就沒有意義。」張揚保持一貫態度，不願對「第
三者」的揣測發表意見。

　　結束前一段，大家又關心張揚何時再婚，1965年10月，剛
離婚兩個月的他答：「我不準備在短時間內再結婚。」不過事
事難料，四個月後即傳出赴日「旅行結婚」的消息，新婚妻子

《生死關頭》電影本事，左
為張美瑤

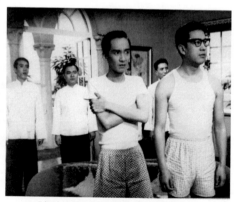

《都市狂想曲》劇照，右二為雷震

張揚在《鎖麟囊》首次嘗試古裝造型，左為女主角樂蒂。摘自《銀河畫報》第八十八期（1965.07）

非影圈中人，完全符合先前「愛交圈外」的條件。隔年6月，張揚偕沈佩珍到台灣補度蜜月，於機場接受台視記者盛竹如訪問。為滿足觀眾好奇，記者帶種開口：「我有一個比較冒昧點的問題，您以前跟葉楓是銀色夫婦，您現在的妻子是圈外人，您覺得跟圈內人結婚、跟圈外人結婚，有什麼不一樣？」當著張太太的面，這個問題確實冒昧，好似張揚結過好幾次婚，即使語氣透著客氣，仍使氣氛瞬間凍結。或許清楚難逃被詢問感情生活的宿命，表情尷尬的張揚努力揚起嘴角：「只要是美滿、正常的婚姻生活，都是一樣的。」他的新婚妻子文靜乖巧，銀幕前侷促不安，與前任瀟灑自若截然不同。

張揚外型斯文挺拔，有幾分五四運動時期北方大學生的文人氣質，與同期入行的趙雷、陳厚各領風騷、毫不遜色。難以想像的是，初入影壇前幾年，三人卻有著和日後南轅北轍的評價。

影評鏘鏘在1956年發表的短文中提到，張揚和趙雷都有桃色問題，前者「一度有奪嚴俊所愛（林黛）之謠」；後者則在使君有婦的情況下「明目張膽與石友三的女兒石英同居」；

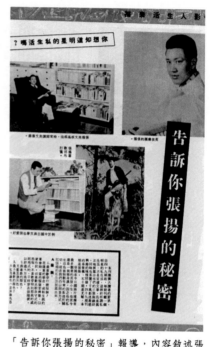

「告訴你張揚的秘密」報導，內容敘述張揚平日喜愛閱讀和打獵。摘自《國際電影》第五十一期（1960.01）

反倒是日後花名在外的陳厚，筆者稱「我從來不曾聽到過他有粉紅色的故事」，不過鏘鏘承認對陳厚存在「個人愛好」，難免有偏愛的私心。文末，筆者對張揚的未來尤其憂心：「三人之中以張揚的前途為最危險，外型不及趙雷，戲不及陳厚。」所幸，張揚不久加盟「電懋」，找到合適定位，從此好戲連台，與趙雷、陳厚並駕齊驅。

參考資料

1. 鏘鏘，〈張揚和趙雷以及陳厚〉，《聯合報》第六版，1956年8月10日。

2. 本報香港航訊，〈張揚行動神秘　愛交圈外女人〉，《聯合報》第六版，1960年9月10日。

3. 本報訊，〈妹妹芳心誰屬　姐姐並不糊塗〉，《聯合報》第三版，1960年12月9日。

4. 本報香港航訊，〈台灣歡聚發生情變　驚悉李郎另有愛人〉，《聯合報》第三版，1960年12月13日。

5. 黑白集，〈李、葉之戀〉，《聯合報》第三版，1960年12月14日。

6. 姚鳳磐，〈張揚機邊細語〉，《聯合報》第三版，1961年1月24日。

7. 王會功，〈訪張揚・談葉楓〉，《聯合報》第八版，1965年10月28日。

8. 本報香港航訊，〈香港影劇記者選出香港十大銀色新聞〉，《聯合報》第八版，1965年12月27日。

9. 王會功，〈張揚偏不張揚・偷偷去作新郎！〉，《聯合報》第三版，1966年2月12日。

10. 台灣電視公司，〈盛竹如訪問影星張揚和沈佩珍夫婦〉，1967年6月25日。

11. 左桂芳，〈電懋男星的定格印象〉，《國泰故事》，香港：香港電影資料館，263～264、351。

12. 邱良、余慕雲，《昨夜星光》第一冊，香港：三聯書局，1997，頁92。

憂鬱深情

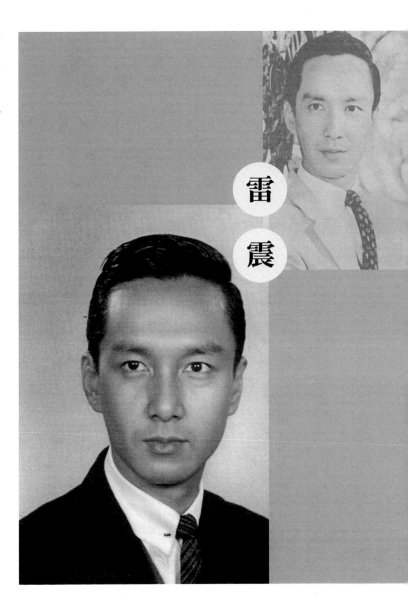

雷震

雷震

（1933～）

　　本名奚重儉，上海出生，影星樂蒂（本名奚重儀，1937～1968）為其胞妹。幼時父母先後去世，十六歲隨外婆、手足移居香港，一度與二哥重勤投考空軍官校，赴台受訓半年，因家族遺傳的心臟宿疾無法通過體位檢查而退訓。回到香港，報考「國際影片公司」（後改組為「電懋」）籌辦的演員訓練班。經導演岳楓面試獲得錄取，與丁皓、蘇鳳、田青、林蒼同期入選，《青山翠谷》（1956）是五人畢業作。

　　雷震外型清瘦、具書香門第的文人氣質，被選中擔任電影《金蓮花》（1957）男主角，為聲勢如日中天的林黛配戲。他將癡情世家子詮釋得恰如其分，從此星運大開，多獲派文藝角色，與林黛、尤敏、葛蘭、丁皓、白露明、葉楓、李湄等合作，影片包括：《小情人》（1958）、《樑上佳人》（1959）、《空中小姐》（1959）、《家有喜事》（1959）、《同床異夢》（1960）、《古屋疑雲》（1960）、《喜相逢》（1960）、《情深似海》（1960）、《南北和》（1961）、《桃李爭春》（1962）、《小兒女》（1963）、《西太后與

珍妃》（1964）、《南北喜相逢》（1964）、《寶蓮燈》
（1964）等。

1967年底，與袁秋楓、樂蒂合組「金鷹影業」，二哥奚
重勤任副導演。「金鷹」於1969年底結束，共拍攝《風塵客》
（1967）、《太極門》（1968）、《殺氣嚴霜》（1969）等七
部武俠片。雷震自述，「金鷹」成員都很老實，不僅投資失
利、帳目不清，票房也不理想，經營兩年便告收場。

七○年代初，逐漸淡出幕前，專心經營與友人合股的「天
工電影沖印公司」達二十一年。期間，結識武打明星茅瑛，交
往三年後結婚，1976年誕下女兒奚佩思，1980年因長期聚少離
多分手。自「天工」退休後，雷震住在香港，生活平靜簡單，
偶爾接受訪問或客串電影，近期作品為王家衛執導的《花樣年
華》（2000）。

配圖文字寫著：「雷震儀態瀟灑，在『睡美人』中有極精湛的演出，這是他被葉楓照片迷惑的神情。」。摘自《國際電影》第五十九期（1960.09）

銀幕上男明星浪漫求愛，總給人「桃花旺」的印象，雖稱「花花公子」有抹黑嫌疑，但也至少是求愛高手。眾男星中，清瘦憂鬱的雷震倒是靦腆內向的「化外之民」，儘管他也有緋聞，卻總是默默追求、靜靜結束。「人也挺老實的。」曾與雷震名字連在一起的張美瑤，受訪時婉轉發出「好人卡」，大有幾分「男人不壞、女人不愛」的弦外之音。

在職場，雷震也是隨緣而長情，進入「電懋」，長期為公司效力，直至與導演袁秋楓、樂蒂合組「金鷹」為止，一待十三年。電影裡，雷震最常扮演溫文儒雅的紳士，但反派如《古屋疑雲》蓄意謀財的歹毒司機、《寶蓮燈》聽命二郎神的嘯天犬、《太極門》謀奪師傅密笈的惡門徒，他也願意嘗試。沒有浮華惡習、私生活單純，從《青山翠谷》到《花樣年華》，舉手投足，始終流露不帶邪氣的斯文禮貌，確是影圈罕見的稀有存在。

◈ 生正逢時

　　雷震身型單薄、有書卷氣，被譽為「憂鬱小生」，非常適合體弱文人、癡情少年一類角色。投入影壇，正值文藝片興起，他生逢其時，「一年級生」就被拔擢為《金蓮花》男主角。當時失之交臂的楊群（六○年代中後「國聯」最倚重的一線小生），只得演娘氣十足的胡琴手，晚了好幾年才有獨當一面的機會。

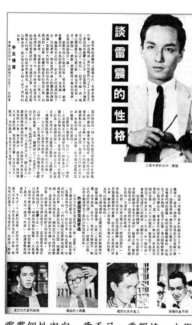

雷震個性內向、愛手足、重親情、少戀愛，沒有丁點花花公子氣息，雜誌特別撰文介紹他獨道的性格。摘自《國際電影》第六十四期（1961.02）

《金蓮花》廣告海報，「四屆影后」林黛憑此片首度獲得亞洲影后

《金蓮花》後，雷震地位僅次陳厚、張揚，與喬宏同為第二把交椅。隨著陳厚跳槽「邵氏」，「電懋」調整男星陣容，張揚獨居頭牌，喬宏、雷震也跟著升級。本來雷震的地位稍遜「雄獅」喬宏，但後者身材健壯，適合與身材高挑葉楓或美豔成熟的李湄配戲，和林黛、尤敏、丁皓等小個頭的女星站在一起，就顯得不夠相稱。在公司以「票房最高女星為中心」的製片原則

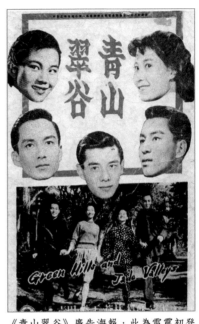

《青山翠谷》廣告海報，此為雷震初登影壇首作

下，兩位「亞洲影后」林黛、尤敏自是熱門，連帶讓搭配的「袖珍小生」雷震跟著吃香。欣賞雷震的電影，總覺得他過於清瘦，好似風吹都會搖。至武俠片興起，他也跟著左殺右砍，甚至在《太極門》裡賊眉鼠眼當惡人，坦白說，這些嘗試實在有幾分「趕鴨子上架」，不若「深情凝望的癡情青年」有說服力。

◈ 兄妹情深

除已出嫁的大姊重英，重儉（雷震）與二哥重勤、弟弟重禮、妹妹重儀（樂蒂）於1949年隨外婆遷居香港。1952年，樂

蒂與「長城影業」簽下五年長約，三年後二哥雷震才成為同行。雖然哥哥是「後輩」，但星運卻比妹妹順遂，一入行就成為知名度頗高的

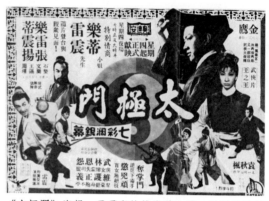

《太極門》海報，雷震與妹妹樂蒂主演，他難得擔任反派

一線演員，樂蒂直到轉進「邵氏」才初嘗大紅滋味。兄妹倆都屬內斂性情，默默關懷對方，雖身處同一職場，卻極少過問彼此工作情形。「如果她板著臉不說話，我們就知道她一定又在外面受了氣。我們也不去煩她，她靜一靜自己就會好的。」雷震受訪時談起妹妹，短短幾句話，便道出樂蒂「不訴苦」的倔強。他認為樂蒂比自己還單純，不擅於交際、社會經驗少，於公不外參與慈善活動與拍戲，於私則待在家看書、聽音樂。

兄妹情誼因樂蒂堅持嫁給陳厚而浮現裂痕，即使事隔多年，雷震仍忿忿不平：

> 我一開始就不贊成樂蒂和陳厚來往，我和陳厚在上海念同一所中學，他比我高兩班，那時候就行為不好了。

為阻止小妹，奚家上下使出渾身解數，無奈最疼愛樂蒂的祖母過世，哥哥再也拗不過固執的妹妹。結婚當日，僅有雷震戲稱

「老好人」的二哥重勤出席，他和弟弟重禮選擇以行動表示反對。或許為了賭一口氣，樂蒂硬是忍氣吞聲撐了五年，無奈仍以離婚收場。

遠離痛苦婚姻，樂蒂帶著女兒明明和兄長同住，雷震對她的決定很支持：

> 我妹妹是個心地善良而又軟弱的人，雖然這次離婚對她打擊很大，但我總覺得勉強在一起倒不如分開好些。

兄妹與袁秋楓合組「金鷹」，頗有寄情工作的意思。未幾，樂蒂拍罷《風塵客》、《太極門》即宣告退股，恢復單純演員身份。

平靜生活不久，竟是樂蒂突然離世的噩耗，雷震聽到醫師宣佈死亡時，在醫院泣不成聲。記者們有意將原因歸於「自殺」，但雷震始終認定是不小心服用過量安眠藥導致心臟病發作猝逝（為舒緩緊張情緒，樂蒂自入影圈就養成服食安眠藥的習慣）。事實上，樂蒂的母親和外婆皆因類似病症過

有「古典美人」、「最美麗的中國女明星」美譽的影星樂蒂

世，雷震也是礙於心臟毛病無法進入空軍官校。面對妹妹的離開，情緒低落的雷震仍得打起精神處理後事，他感傷回憶：

> 樂蒂當時（指去世當日下午造訪「金鷹」）顯得輕鬆愉快，在公司裡談笑，將近半小時才離開，誰想得到她這去就再看不到她了！

雷震指樂蒂最痛苦的時期（丈夫外遇、分居、離婚）已經過去，現在與女兒同住又有新片開拍，未來充滿希望，實在沒理由自斷生路。

◈戀愛苦悶

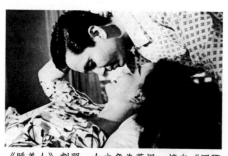

《睡美人》劇照，女主角為葉楓。摘自《國際電影》第六十二期（1960.12）

雷震二十六歲時，曾和記者談起對戀愛的想法，坦承「從沒對哪位女星存非非之想」。他用詞誠懇、細細分析圈內男女的感情觀……外界常誤認電影明星是一個換過一個「車輪式旋轉」的戀愛活動招牌，雷震深覺這種想法未免太天真，因為女明星其實不願與圈內人結婚，他直言：「她們所需要的是圈外人」；雷震推測不少男明星也不想

和女明星結婚，最主要的理由在於「女明星的片酬比較高」。

「近水樓台」的影圈戀情，雷震也深深不以為然：電影明星在戲裡飾演情人或夫妻，親暱表演對「心理影響至大」，更不諱言曾有「男女明星會因劇情而走入歧途」，但當事過境遷，這種不正常的感情勢必會令彼此後悔。雷震補充，並不是說男女明星在一起必然危險，只是雙方身處同一職場，難保沒有風言風語，他的結論是：「彼此的情事也

《蘭閨風雲》劇照，右為林翠。電影裡不乏戀愛結婚鏡頭，雷震認為這種親暱表演對「心理影響至大」。摘自《國際電影》第四十一期（1959.03）

《體育皇后》劇照，左為丁皓

知道得多了，有時候會彼此不尊敬，這不尊敬的心理，會影響到愛情。」清楚相互底細，愛情難免蒙塵，若找外界的男女交往，就能暫時忽略這些問題。雷小生雖參透「圈內虛情」，一心向外發展，卻面臨找不到對象的窘境，他無奈嘆：

> 外界人士誤認為電影明星的生活不規律，乃至存有偏見，就不願與男女明星交朋友或戀愛。其實，電影明星男的與女的，都是極喜歡與外界男女交朋友。

儘管雷震多次與女星傳出緋聞，後來也迎娶同在演藝圈的茅瑛，但他
受訪時所提出的看法，倒很寫實地戳破觀眾對明星的幻想。

◈ 緋聞長跑

作為一位高知名度的單身明星，雷震免不了陷入緋聞迷
霧，真真假假、繪聲繪影，有時簡直到了編故事的境界。說實
話，比起其他男星的花邊，雷震總讓人覺得「欠火」，好似還
沒「轟轟烈烈」就已「灰飛湮滅」。

合作《金蓮花》的機緣，使雷震與林黛有了交集。雷震雖
然年齡較長，但畢竟還是新人，所以「見到她不敢講話，坐在
那裡也不敢動」。林黛見這位斯文少男拘謹非常，主動和他聊

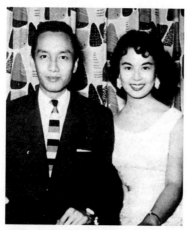

雷震、林黛因合作《金蓮花》過從甚
密，起源正是妹妹樂蒂與林黛的好交
情。摘自《影后林黛畫集》

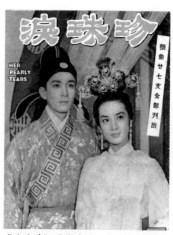

《珍珠淚》電影本事，雷震飾演深愛
龍宮鮫奴（尤敏飾）的癡情書生

天，藉此培養默契。本來單純的「同事之誼」，看在記者眼裡倒像發現新大陸，陸續寫下感情加溫的報導。不僅如此，樂蒂與林黛交情頗深，好友同遊再加哥哥雷震，坐實交往傳言。新聞越演越烈，記者鋪天蓋地的追逐，令雷震窮於應付。他左思右想，決定採取疏遠辦法，一起出現的機會少了，才讓記者無法繼續「編」下去。

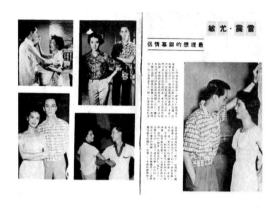

《家有喜事》電影本事內頁，文中稱雷震、尤敏是最理想的銀幕情侶

《無語問蒼天》劇照，雷震、尤敏飾演一對歷盡劫難的青梅竹馬。摘自《國際電影》第六十四期（1961.02）

結束與林黛的「戀情」，雷震的名字又與另一位女星連在一起，她同樣是樂蒂的閨中密友，無論外型、戲路都十分相稱的尤敏。雷震回憶，兩人合作第一部戲《家有喜事》時，已登上亞洲影后的尤

敏是備受禮遇的大牌。雖受簇擁照料，她卻很體貼同事，時常招呼大家過去聊天，分享煲湯與零食。至於私底下交往，雷震則輕描淡寫：

> 我們偶爾會附近的「美麗華」喝咖啡，不過大多是和一群同事一起去。尤敏和樂蒂有時互相探班，我們男孩子不興這一套。

其實，拍攝《家有喜事》前，報紙已不時刊登他倆關係親暱的消息，認為是「樂蒂關心哥哥，幫助雷震追求尤敏」。戀情一路從1959年延燒至1961年，一度有「樂蒂喊尤敏嫂子」、即將步入禮堂的傳聞。然而，如同報導〈尤敏與雷震之戀〉的結論：

> 玉女是否真的是雷震為普通朋友呢！除了她本人，是沒有第二個人知道，而雷震又是否在追求玉女呢？這問題也是玉女與雷震本人才曉得的。

東拉西扯半天，還是「大哉問」！有趣的是，直到尤敏情定富商男友，眾人始終把目光放在她與曾江、雷震、寶田明的愛情追逐。暫不論遠在東洋的後者，前兩位不只短兵相接、勾心鬥角，還有動員各自妹妹（林翠、樂蒂）助陣的妙談，比電影還精彩。事過境遷，再看那時「活靈活現」影劇新聞，打心底記者的生花妙筆。

隨著尤敏嫁作人婦，雷震還來不及享受「單身」，又與

氣質溫柔的張美瑤「送作堆」。「我對他好像影迷崇拜明星一樣，如此而已！」女方客氣澄清，再三強調與雷震只是「普通朋友」。時隔一年，敘述張美瑤自港轉機赴曼谷的新聞，卻透露雷小生的苦苦追求：「台港電影及新聞界所共知的是雷震對她（指張美瑤）一片癡情。」不論真偽，單就結果來看，兩人確實「只是同事」。從「影后」林黛、「玉女」尤敏到「台製之寶」張美瑤，雷震的戀愛總是不慍不火。眼見進展有限，連應當中立的媒體，也忍不住為他暗暗使勁，公器私用逼問女主角芳心。無奈「表裡如一」的雷震回到現實世界，身家輸給富家子、浪漫敗給追女仔，只得繼續「待字家中」。

《情深似海》劇照，雷震飾演罹患三期肺病的憂鬱青年沈維明，因結識活潑開朗的余立英（葛蘭飾），重燃對生命的希望。摘自《情深似海》電影本事

《姊妹花》劇照，左起為葛蘭、雷震、張小燕。《國際電影》第四十三期（1959.05）

◈ 婚姻大事

「在電影界服務，我不會結婚的。」初入影壇，雷震吐出女明星最愛台詞，之後幾年，他的感情生活雖不至空白，卻也未開花結果。面對眾人關心，雷震在1967年中赴台治療失眠症時，對來訪記者敘述遲遲將婚姻「擱著」的緣由。首先，是長期被失眠困擾，身體顯得虛弱，無心思琢磨其他；其次，妹妹樂蒂的婚姻失敗，讓他更提高

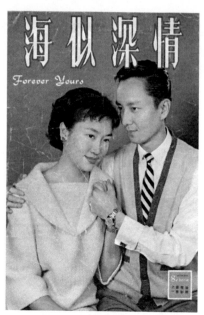

《情深似海》電影本事，女主角為葛蘭

警惕；談起理想對象，雷震自有一番道理：

> 一切都要靠緣分，而且理想永不可能成為事實。……如果個性和觀念不同，那麼長久的生活單靠愛情是很難維持的。

還未迸發愛情火花，就看穿「轉眼成空」的現實，如此冷靜不發昏的態度，想邁入婚姻真是難上加難。

1974年1月，不惑之年的雷震終於找到另一半，與小十餘歲的武打明星茅瑛締結連理。最初幾年自是甜蜜在心頭，茅瑛赴台拍片，還會接到丈夫祝賀「結婚三週年」的幸福電話。只是夫妻長期忙於工作、分隔兩地，即有了「婚姻危機」的傳聞，為了「安內」，茅瑛暫時放棄在台灣的電影事業，返港相夫教子，可惜最終還是無法挽救隔閡，於1980年分手。回顧這段婚姻，率性的茅瑛不顧影響票房，穿著牛仔褲、素襯衫和心中偶像步入禮堂，雖未能天長地久，卻未口出惡言，「只怪自己那時太年輕，被戀情沖昏了腦

《花好月圓》劇照，雷震古裝扮像溫文儒雅，典型書生氣質

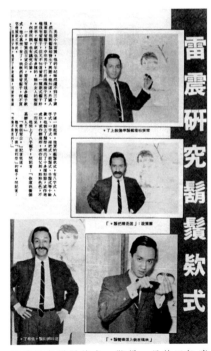

雷震研究鬍鬚款式，難得一見的逗趣演出。摘自《電影世界》第六期（1960.03）

袋。」她雲淡風輕總結，雷震對此同樣沉默以對，畢竟誰也不
樂見分離的結局。

提及雷震曾赴台治病的往事，護士出身的長輩猛然想起，
當年在台北榮總實習時「親眼目睹大明星」的往事。「他真的
很害羞，一個人坐在最角落。」一群實習生聽說雷震到此，偷
偷提早下班，假巡房之名追星。她笑說早忘記問了什麼，只覺
得這位「大明星」怕生害羞到不可思議的地步。「若是陳厚一
定逗得大家花枝亂顫！」無怪一個「桃花朵朵」，另一個卻是
「躲躲桃花」。

「妳一定覺得我們家的人很奇怪是吧？」雷震接受《古典
美人樂蒂》一書訪問，談起哥哥重勤、弟弟重禮終生未婚，半
開玩笑說。其實，所謂的「怪」，倒不是指結婚與否，而是在
奚家兄妹一以貫之的傳統與保守，身處光怪陸離的電影圈，卻
與花花綠綠絕緣，始終維持清新憂鬱的脫俗氣質。這怪，真怪
得難能可貴！

參考資料

1. 本報香港航訊，〈尤敏與雷震之戀〉，《聯合報》第六版，1959年2月3日。

2. 本報香港航訊，〈明星婚姻的苦悶　雷震說外界男女不敢接近　圈內人看穿底牌玩弄愛情〉，《聯合報》第六版，1959年2月25日。

3. 本報香港航訊，〈雷震時勢造英雄　要與陳厚爭王座〉，《聯合報》第六版，1959年9月4日。

4. 本報香港航訊，〈曾江與雷震展開冷戰　雙方並動員多人助陣〉，《聯合報》第三版，1961年2月19日。

5. 姚鳳磐，〈張美瑤說：雷震跟我只是普通朋友〉，《聯合報》第八版，1964年4月19日。

6. 中央社曼谷六日專電，〈張美瑤抵曼谷　過港小憩添置新裝　雷震情深迎於機場〉，《聯合報》第八版，1965年7月7日。

7. 本報專訪，〈為了妹妹樂蒂的婚變，為了本身的失眠症，以及終身大事久久未決　憂鬱小生　雷震更憂鬱了〉，《聯合報》第六版，1967年7月31日。

8. 本報香港二十七日專電，〈樂蒂猝逝！黯淡銀河‧忽為巨星沉　寂寞蘭閨‧午夢未迴人〉，《聯合報》第三版，1968年12月28日。

9. 謝鍾翔，〈逝者已矣樂蒂手足情　生者何堪雷震哀逾恆〉，《聯合報》第三版，1968年12月29日。

10. 本報訊，〈水銀燈下——雷震與茅瑛祕密結婚〉，《聯合報》第九版，1974年1月19日。

11. 金琳，〈茅瑛有雙大腳？〉，《聯合報》第九版，1977年1月23日。

12. 金琳，〈茅瑛去年星運高照　如今受到傳言困擾〉，《聯合報》第九版，1978年1月13日。

13. 黃寤蘭，〈動作片女星老成退隱　後起之秀功夫都紮實〉，《聯合報》第九版，1979年8月2日。

14. 張德光，〈茅家姊妹‧手足情深〉，《聯合報》第十二版，1980年12月2日。

15. 左桂芳，〈電懋男星的定格印象〉，《國泰故事》，香港：香港電影資料館，2002，頁265～266、348。

16. 黃玥晴編，《古典美人樂蒂》，台北：大塊文化，2005，頁244～265。

諧角反派神經刀——

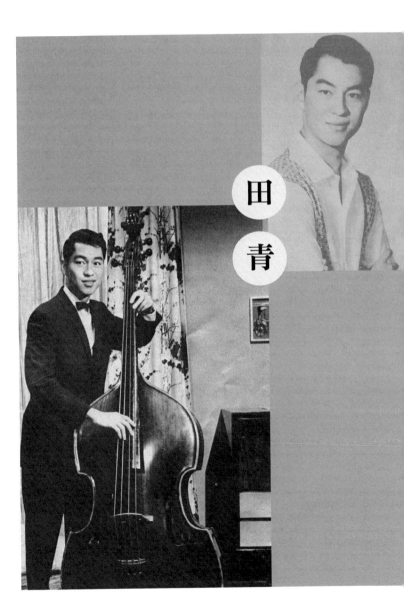

田青

田青

（1935～1993）

　　本名田春生，河南葉縣人，上海出生。1949年隨父母來港，進入教會學校三育中學就讀，畢業後赴神學院攻讀兩年，以牧師身份實習傳道九個月。1956年，雙親相繼過世，基於對電影的興趣，投考「國際影片公司」（後改組為「電懋」）獲錄取，成為國語組演員。

　　田青參與的第一部電影是岳楓執導的《青山翠谷》（1956），其他演員為同期新人丁皓、蘇鳳、雷震、林蒼。除與李湄、林翠合作的《春潮》（1957）為第一男主角，其餘皆以配角出現。田青參與多部「電懋」經典，如：《四千金》（1957）、《紅娃》（1958）、《家有喜事》（1959）、《野玫瑰之戀》（1960）、《星星月亮太陽》（1961）等，為林黛、葛蘭、尤敏、林翠、葉楓、李湄、丁皓及張揚、雷震、陳厚等一線明星配戲。

　　1964年，「電懋」一度著力發展粵語片，廣東話流利的田青，被調入粵語組為當家小生，與林鳳、白露明合作《舊愛新歡》（1964）、《珠聯碧合》（1965）、《自作多情》（1966）等。期間，老闆陸運濤在台意外墜機過世，改組後

的「國泰機構（香港）有限公司」逐步縮減規模，未幾解散粵語組。田青重回國語片行列，續為他人副車，作品包括：《鎖麟囊》（1966）、《亂世兒女》（1966）、《嫦娥奔月》（1966）、《蘇小妹》（1967）、《原野游龍》（1967）、《太太萬歲》（1968）、《月夜琴挑》（1969），是同期片約最豐的配角演員。1969年，陸續在《笑面俠》（1968）、《孫悟空大鬧香港》（1969）、《神經刀》（1969）、《乘龍快婿》（1969）及《孫悟空智取黃袍怪》（1970）、《孫悟空再鬧香港》（1971）等時裝或武俠喜劇出任主角，以豐富誇張的表情及充滿喜感的演技攀至事業頂峰。

七〇年代轉投「邵氏」，回復綠葉本行，參與《鬼馬小天使》（1974）、《神打》（1975）、《大老千》（1975）、《丁一山》（1976）、《紅樓春夢》（1977）等。八〇年代，以自由演員身份活躍港台兩地，演出《天字第一號》（1981）、《上海之夜》（1984）、《刀馬旦》（1986）、《一屋二妻》（1988）、《奇蹟》（1989）、《義膽群英》（1989）等。1993年6月病逝香港，享年五十八歲，一生參與電影超過百部。

和雷震、丁皓同時考入「國際影片公司」演員訓練班的田青，以配角之姿踏出截然不同的演藝路，成為公司最倚重的演技派綠葉。田青身材中等，不似喬宏高大威猛、富男子氣概；與雷震相比，又不及他清瘦憂鬱、害羞專情；有幾分精明流氣與搞笑才華，卻被「喜劇聖手」陳厚搶先⋯⋯少了足以獨占鰲頭的秘密武器，他在「電懋」只能屈居二線，初期僅在《春潮》擔綱男主角，是個無法拒絕輕熟女誘惑、內心又愛著清純女孩的矛盾青年。

儘管戲份有限，田青的身影卻無片不在，弟弟、同學一類插科打諢的諧角，愛慕或企圖非禮女主角的小混混、紈絝子弟，甚至是蓄意詐騙、幹殺人勾當的歹徒，田青亦正亦邪、戲路寬廣，稱職演出各類角色。六〇年代末，磨練十餘年的他終於轉運，先在《笑面俠》及《孫悟空大鬧香港》兩部風格獨具的電影展現喜劇長才，由此得到導演王天林青睞，於《神經刀》詮釋武藝不精、膽小如鼠，卻極有小聰明的「大俠」。沒有張徹作品血淋淋的報仇雪恨、殺

《春潮》電影廣告。摘自《國際電影》第十二期（1956.10）

到「你死我不活」的盤腸大戰，《神經刀》以嬉笑怒罵的手法反諷各路大俠，盲劍客、獨臂刀都成了影片惡整的手下敗將。田青搞笑裝孬之餘，亦流露不願屢屢樹敵、比武傷人的善良本性，看似輕鬆莞爾的黑色喜劇，更蘊含反英雄主義的弦外之音。

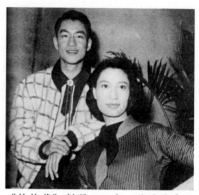

《姊妹花》劇照，田青、蘇鳳是「電懋」青春片的最佳男女配角。《國際電影》第四十三期（1959.05）

◆ 銀幕上下

正直、誠實、純樸、癡情……正面性格很難輪到配角，尤其是男演員，連做慈祥母親、好心阿姨的機會都沒有，不是傻裡傻氣就是小

《姊妹花》劇照，入行幾年，田青最常飾演調皮搗蛋的諧趣角色。《國際電影》第四十三期（1959.05）

奸小惡。田青一副精明樣，往往扛下痞子、阿飛的使壞任務，譬如：《歌迷小姐》（1959）整日想當貓王的頑皮弟弟、《母與女》（1960）調戲歌廳服務生的富家少爺、《六月新娘》（1960）搭訕良家少女的南洋琴師等，總躲不過失敗甚至被懲罰的命運。

　　然而，銀幕形象卻不一定等於現實性格，默片時代專演壞蛋的王獻齋、洪警鈴到粵語片中的「奸人堅」石堅，都是熱心公益、提攜後進的好人。田青自入影壇，儘管媒體關注不比一線影星，倒也絕少緋聞花邊，二十四歲時與原籍廈門鼓浪嶼的華僑小姐結婚，婚禮眾星雲集，足見他在圈內的好人緣。

◈ 神經刀運

　　「邵氏」在六〇年代末掀起一陣拳腳動作旋風，接連捧紅王羽、狄龍、姜大衛等武打明星，特別是前者的「獨臂刀」系

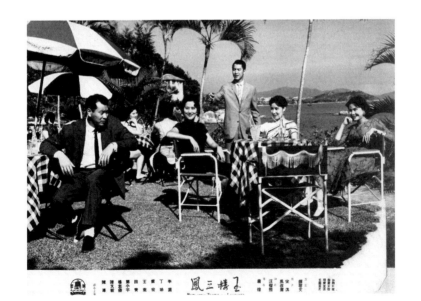

《玉樓三鳳》劇照，左起為喬宏、王萊、田青、李湄、丁皓

列更是箇中翹楚。無論規
模、資金、士氣都遠遠落後
的「國泰」，卻在導演王天
林的奇思妙想下，創造出有
幾分「韋小寶」特質的懦弱
笑俠陳子原。

《神經刀》籌備初期，
田青並非第一人選，媒體
分析：

田青結婚報導。摘自《國際電影》第
三十七期（1958.11）

> 不少人以為用陳厚演
> 出是一種噱頭，一是
> 陳厚與「國泰」還有
> 片約；二為陳厚從未
> 拍過古裝武俠片，新
> 鮮刺激夠噱頭；三則
> 由於陳厚慣走喜劇路
> 線，與片中主角的風
> 格十分吻合。

田青慶祝女兒彌月漫畫，圖下文字敘
述：「田青與陳斐玲女士結褵一載，
喜獲麟兒，彌月之期，遍宴影界友
好，王老五張揚，目睹寧馨，暗羨無
已。」。摘自《幸福電影》第二十六期
（1960.10）

陳厚雖然條件合適，又是一
線男角、具票房號召，但他當時年齡稍長、健康欠佳（年餘即發
現罹患腸癌），體力不堪負荷武打場面。除上述原因，記者對以

田青換陳厚也有一番揣摩:「影片原定的男主角是陳厚,由於樂蒂突然逝世,觀眾對陳不諒解,國泰公司才更改卡司……」不論是個人因素或輿

《神經刀》劇照,下為影星孟莉

論壓力,《神經刀》確是讓田青扶正的絕佳契機。

　　《神經刀》不只有幽默諷刺的劇情,亦有眾星拱月的大堆頭氣勢。田青飾演的陳子原被迫背負復興門派的偉大任務,他不像正統武俠片的男主角,受榮譽感或復仇心驅使,而是單純想娶小師妹的凡人。陳子原好色又膽小,憑著細心觀察與聰明機靈打敗眾家高手,諸如:以鞭炮混淆聽覺,藉此戰勝模仿日本盲劍客的「天山瞽俠」(張沖飾);用障眼法擊敗山寨版獨臂刀的「單手刀王」(陳浩飾);以小磨香油破解腳下功夫一流的「神腿」(秦祥林飾);故意延後比武時間,讓擅長輕功的敵手因滿肚子尿而敗北;更有甚者,紅粉知己(孟莉飾)以超強電力破除少俠(江山飾)無人能敵的「童子功」,助陳子原擊敗最強高手。田青的表現恰如其分,既有生猛鬼馬的表情,誇張笑料諧趣,又不至過份搶戲,削弱其他角色的表現空間。片末,與朱牧飾演的關一刀決鬥,他以預藏額頭的鏡子反

射光線遮住對手眼睛的「偷吃步」獲勝，當圍觀群眾高呼「武林盟主」之際，他不顧師妹阻止，急急解釋自己勝之不武，根本不能算贏……獲勝的陳子原沒有丁點欣喜，畢竟登上「天下第一」並非終結，而是一連串殺與被殺的開始。

《神經刀》是「國泰」在先天不足劣勢下的變通招數，跳脫鮮血亂噴的陽剛題材，以一個不太稱頭的俠客當主角，少了遙不可及，增加人味人氣。這種「打破神話」的作法有幾分冒險，但因為編導處理得宜，加上田青諧而不油的表演，以另類嘗試成功開啓賣座之道。

田青外型不輸陳厚、演技也不差雷震，只是機會有限，加上配角演多、非正派的形象根深蒂固，難免離主角越來越遠。儘管田青多擔任二線演員，但所塑造的角色卻是電影裡不可或缺的部分，況且還有《神經刀》為代表作，也不失為長期耕耘的最佳回報。

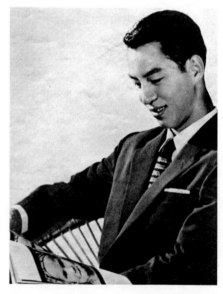

摘自《國際電影》第十六期（1957.02）

參考資料

1. 本報訊，〈香港影訊〉，《聯合報》第六版，1956年7月2日。

2. 本報香港航訊，〈由傳教士躍上銀幕的小生　田青與華僑小姐結婚〉，《聯合報》第六版，1958年11月5日。

3. 本報香港航訊，〈國泰新政策·全力捧新人　神經刀·秦芸挑大樑〉，《聯合報》第五版，1969年1月17日。

4. 黃愛玲編輯，《國泰故事》，香港：香港電影資料館，2002，頁350。

五、六〇年代香江男星的英姿與豪情

影壇雄獅

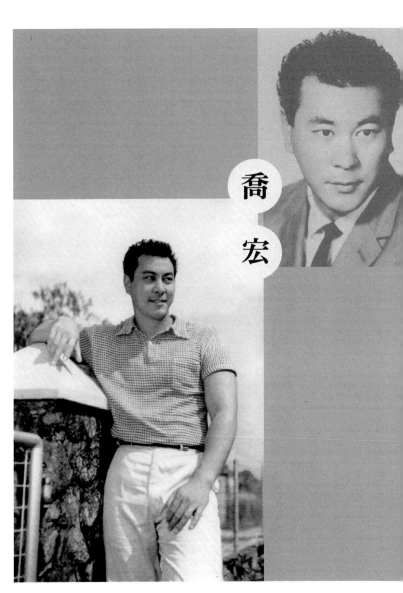

喬宏

五、六〇年代香江男星的英姿與豪情

喬宏

（1927～1999）

　　祖籍山西臨汾，生於上海，有一兄二姊。父親喬義生為國民黨元老，曾任第一屆國民大會代表。抗戰初期，喬家自上海遷往廈門，再轉赴重慶，勝利後返回上海，喬宏陸續在重慶廣益中學、上海美童公學就讀，最後於美國學校完成中學教育。四〇年代末，在台灣任電台播音員與美軍翻譯，客串演出電影《阿里山風雲》（1949）。1955年，赴日本為推銷員，結識在當地經營夜總會的影星白光，受到她提拔，與另一名新人丁皓（原名張顯英，因藝名與「電懋」新人丁皓（丁寶儀）相同，後改名丁好）同往港發展。隔年，正式投身影壇，首作為白光主持的「國光」出品、由她自任女主角的《鮮牡丹》（1956），喬宏以英挺的軍人形象打開知名度，後再為「國光」主演《接財神》（1959）。

　　1957年，加盟「電懋」為基本演員，因身型壯碩而有「雄獅」、「鐵公子」等外號，地位僅次陳厚、張揚，先後為葛蘭、林翠、葉楓、林黛、尤敏等配戲，作品包括：《青春兒女》（1959）、《空中小姐》（1959）、《長腿姐姐》（1960）、《玉樓三鳳》（1960）、《六月新娘》（1960）、

《快樂天使》（1960）、《遊戲人間》（1961）、《好事成雙》（1962）、《教我如何不想她》（1963）《深宮怨》（1964）、《啼笑姻緣》（1964）、《亂世兒女》（1966）等約三十部。其中，《鐵臂金剛》（1960）特地為喬宏度身撰寫，是「電懋」極少數以男性為中心的時裝文藝作品。拍攝國語片之餘，由於他通曉英、日、韓語，也曾參與西片《港澳渡輪》（1959，Ferry to Hong Kong）演出。

1966年，因改組後的「國泰機構（香港）有限公司」（原「電懋」）緊縮業務而選擇離開，本欲前往加拿大另謀發展，臨行前接拍007式粵語片，造就鼎盛賣座，成為各公司競相邀請的對象。1968年，重返「國泰」，主演武俠片《決鬥惡虎嶺》（1968）、《雁翎刀》（1968）及《虎山行》（1969）等。1970年，喬宏轉型為性格小生、喜劇演員，參與唐書璇執導的名作《董夫人》（1970），其他電影如：《龍爭虎鬥》（1973）、《迎春閣風波》（1973）、《寒夜青燈》（1974）、《天才與白痴》（1975）、《一枝光棍走天涯》（1976）、《神偷妙探手多多》（1979）等，同時投入小銀幕，參與電視劇《第三類房客》（1978）、《老虎甩鬚》（1981）等。九〇年代，逐漸淡出影壇，偶爾受邀返港演出，代表作為與蕭芳芳合演的《女人四十》（1995），榮獲第十五屆香港電影金像獎、第一屆金紫荊獎最佳男主角，此時期的作品尚有：《籠民》（1992）、《花旗少林》（1994）、西片

《魔域奇兵》（1994）、《偷偷愛你》（1995）、《97家有喜事》（1997）等。

　　喬宏本身是第五代基督教徒，信仰虔誠，1985年創辦基督教團體「藝人之家」，提供藝人朋友心理支持。1994年，與妻子小金子移居美國西雅圖，致力傳道工作。曾於1984、94、95三度心臟病發，唯平日積極鍛鍊，靜心修養健身，術後恢復良好。1999年，西雅圖宣教時第四度心臟病發去世，享年七十二歲，遺作為《天使之城》（1999）。喬宏參與電影超過六十部，六〇年代為其事業高峰，是武俠動作類電影崛起前，華語影圈少見的威猛男星。

男人要量八圍尺碼才夠,先從上面量起。我的頸圍是
十七吋半,肩寬二十二吋,胸圍四十九吋,上臂十八
吋⋯⋯

——〈喬宏的八圍多少?〉,《國際電影》
第八十六期,1962年12月。

五、

六〇年代,擅長都會輕喜劇的「電懋」,男演員多扮演襯托女性的角色。他們或著文質彬彬、氣質憂鬱,或著開朗鬼馬、幽默帥氣,但不脫長相斯文、身材中等甚至偏瘦外型,張揚、陳厚、雷震⋯⋯都是很典型例證。一堆「排骨」中,身高五尺十一寸(180公分)、體重二百磅(約91公斤)的喬宏顯得特殊,不僅被譽為「影壇雄獅」,更時常展現他近乎健美先生的金剛型身材。

喬宏比一般男性魁梧許多,把瘦小的女星對比得更迷你,面對懸殊比例,劇本總得特別為他量身打造。這導致一個很有趣的現象⋯⋯無論角色職業、性格如何,他都一定是熱中運動健身(舉重或拳擊)、擅長拳腳(美式重拳而非中國功夫)、略帶魯

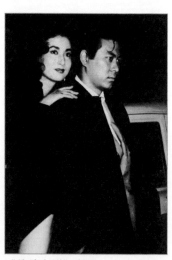

《鐵臂金剛》劇照,左為葉楓。《鐵》片是「電懋」難得一見以男星為主軸的陽剛電影,喬宏飾演足智多謀的警探。摘自《國際電影》第四十三期(1959.05)

莽氣質的猛男。《六月新娘》、《快樂天使》、《鐵臂金剛》、《遊戲人間》、《好事成雙》……皆不乏喬宏赤膊健身、以一打百、舉（抱）起其他男女演員的橋段，堪稱國語片最壯小生。由於「肌肉男」形像過份成功，加上老是扮演溫吞蠻橫、粗線條個性的角色，因此得了個「大水牛」的暱稱。其實，喬宏一直對電影事業存有理想，卻礙於傲人體格而無法突破，「肌大無腦」的刻板印象深植人心，致

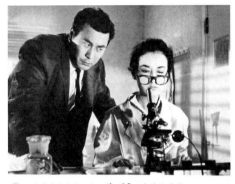

《賊美人》（1961）劇照，右為葉楓

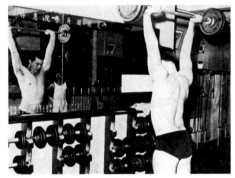

「雄獅」喬宏體格雄健，雜誌不乏他鍛鍊體魄的報導。摘自《娛樂畫報》第四十九期（1965.07）

使他總飾演莽撞傻氣的壯漢，始終沒機會當真正的「演員」。喬宏的演技直到參與風格粗獷的俠義片《虎山行》，飾演一位為抵抗金兵入侵中原、被迫重開殺戒的出家人，才獲得寬廣發揮。

儘管身處五光十色的影圈，喬宏卻是非常虔誠的基督徒，潛心信仰之餘，也致力推動「藝人之家」成立，向生活緊張忙

碌的同行傳福音。九○年代，淡出影壇的他與妻子盡心佈道，將時間奉獻教會，成為教友口中的「銀色傳教士」，直到離世前仍在拍攝福音電影《天使之城》。從帥氣的雄獅到慈祥的喬叔，從電影明星到傳道人，從騎馬、潛水到考取飛行駕照，喬宏總堅持朝自己的目標前行，是難得的夢想實踐家。

◈ 見金眼開

喬宏外型英俊粗獷，又從事電影工作，難免給外界花花公子的錯覺。事實上，婚前的喬宏確實緋聞不少，從捕風捉影的葛蘭、方華，到真實性頗高的張仲文，可謂繪聲繪影、沸沸揚揚。直到和一見傾心的小金子步入禮堂，才以行動破解懷疑眼光，讓不被看好的婚姻，攜手共度四十年。

喬宏與小金子永結同心。摘自《電聲》1958年十月號（1958.10）

喬宏的模範家庭。摘自《銀河畫報》第三十期（1960.08）

　　本名劉彥平的小金子，五〇年代中，於香港「麗的呼聲」電台擔任播音員，與來此錄廣播劇的喬宏僅是點頭之交。才見面兩次，喬宏就對朋友說：「她就是我心目中的太太。」在此之前，兼差為電影配音的小金子已見過這位新人，但對「做明星」的印象不大好。直到某次，她聽電台同事稱讚喬宏，在夜總會碰到豔舞表演時，竟將椅子轉過來、背著舞台坐，才逐漸對他改觀。

　　喬嬇回憶，自己是「突然」接受告白：

> 喬宏竟來約我出去，開門見山就說喜歡我，他是個下決心，便沒有人可以阻攔他的人，他根本沒給我機會拒絕他。

小金子雖然屢屢婉謝邀約，最終還是被他的真誠吸引，有了進一步交往。有趣的是，認識喬宏前，信仰天主教的小金子一心作修女，是同事口中的聖母瑪麗亞，而喬宏則是一名基督徒，兩人約會除了談情說愛，很多時候都在討論許多宗教的問題。一天，兩人不知為何爭執，小金子脫口而出：「我已願意用你的方式敬拜神，你還要我怎樣？」此話一出，即蘊含答應求婚的意思，喬宏擔心夜長夢多，凌晨就拉著睡眼惺忪的牧師證婚。1958年8月31日兩人正式註冊，婚後育有兩子一女，儘管孩子長大後分居港、加、美三地，見面機會有限，但家族感情緊密，也都是虔誠的基督徒。

◆ 粵語新生

　　自1957年加入「電懋」，喬宏一直穩站男主角地位，特別在陳厚轉投「邵氏」，他成為僅次張揚，與雷震相提並論的台柱明星。然而，隨著大老闆陸運濤過世，改組後的「國泰」實行緊縮政策，喬宏頗感時不我與，興起移居美加、另尋發展的念頭。

　　1966年間，正辦理移民手續、閒賦在家的喬宏，接到拍攝粵語片的通告。他本不願接受，經友人勸解：「由國語轉拍粵語的人很多，女明星范麗、男明星田青比比皆是，你拍粵語片有何不可？」加上對旅費盤纏不無小補，才點頭答應。沒想

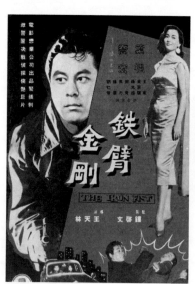

《鐵臂金剛》廣告海報

喬宏在《鐵臂金剛》威風凜凜。摘自《國際電影》第四十三期（1959.05）

到，改拍粵語片的他像是「中了馬票」，片約一部接一部，特別在《金鈕釦》（1966）、《白天鵝》（1967）一類007式的諜報片大受歡迎，兩年間躍升粵語紅星。

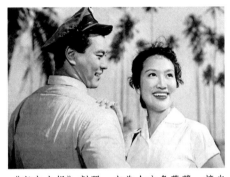

《空中小姐》劇照，右為女主角葛蘭。摘自《國際電影》第三十期（1958.04）

　　為什麼喬宏乃至當時的國語影星，對接演粵語片存有疑慮？據熟悉影壇人士分析，主要因素有二：首先，國語片的製作成本普遍高於粵語片，無論取材、劇本、布景與拍攝手法都較細膩，工作時間長，呈現效果佳；其次，國語片薪酬高，以喬宏為例，他六〇年代中與「國泰」的合約為「每部片港幣八千元」，而在粵語片圈，他頂多只能拿到一部四千元。不過，國語片收入雖是粵語片的兩倍（以上），但拍攝需進行三到四個月，且數量有限，一年頂多接三部，收入兩萬港幣出頭。反觀粵語片，不只需求量大，通常兩個星期就告殺青，還可以找空檔軋戲，一年拍十幾二十部不成問題。以喬宏為例，整年片酬甚至累積到五萬多港幣，是原本拍國語片時的雙倍！

　　行文至此，我想起一幅國語影星蔣光超向粵劇大老倌梁醒波豎起大拇指「稱羨」的漫畫。內容描述，國語圈最吃得開的「綠葉」蔣光超，一年也不過五、六部戲，雖然單部片酬略高於梁醒波，但後者一年可接二、三十部電影，還能撥空演出粵

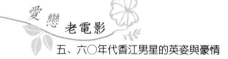
劇,收入是他的數倍。無怪梁醒波能開轎車、買洋房、生活富裕,讓勉強度日的蔣光超羨慕不已:「誰說國語片高、粵語片低,我就願意拍粵語片!不只我願意,還希望像我一樣的國語片演員,都有這樣賺錢的好機會。」

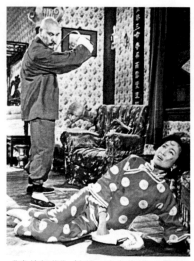

《啼笑姻緣》劇照,下為葛蘭,喬宏飾演反派角色柳大帥

◆ 虎山猛勁

粵語影壇大受歡迎,從事進出口生意又賺錢,喬宏事業順遂,卻為好友王星磊的《虎山行》,毫不猶豫推掉三部片約,放下香港一切來台吃苦?!四十出頭的喬宏爽朗答:「讓我再為藝術傻一次吧!」

自進入電影界,喬宏不僅存有一份理想,也嘗試將自己的意念透過攝影機呈現,結果卻是失敗,他曾為此埋怨:

> 為什麼藝術不能與票房平衡?我已經變得跟一般的做戲演員一樣,只是個接通告、等導演的「開麥拉」、「OK」就回家的演員了!

正當他苦無代表作,就遇上《虎山行》的邀約。

　　為實踐理想，喬宏作出完全不合「經濟效益」的決定，所幸結果如他預期，電影正對戲路，成為喬宏演員生涯的代表作。《虎山行》製作時間超過一年，光拍攝就耗費八個月，足見認真程度。喬宏雖拿到國語男演員有史以來最高的七萬元片酬，卻也付出「累過頭」的代價。他笑言「好久沒有嚐到這份滋味」，很有「吃苦當吃補」的快意，但面對身心疲累與金錢損失，清醒強調僅此一次，以後？再不傻了！

◈ 挑戰飛行

　　「我冒險，是因為我要認識自己。」喬宏不諱言愛好「所有夠刺激的戶外活動」，賽馬、航海、潛水……只要能訓練膽識，他都感興趣。然而，當試過遨翔天際的滋味，就深深為飛行著迷：「飛機一離地，令人有資種說不出的快慰感覺。飛到高空時，覺得自己好渺小，尤其是像我這樣的基督徒，更感到似乎接近了神。」為一圓夢想，喬宏於

愛好飛行生活的喬宏。摘自《國際電影》第三十二期（1958.06）

1970年加入香港「飛行俱樂部」，期間不僅得保持身體健康，還需經過一連串的駕駛課程、通過七關考試，費時兩年才拿到飛機駕駛執照。之後他又更進一步，考得夜航及駕降落傘飛機執照，完成獨立飛行的夢想。

只是，冒險的另一面就是「風險」。1978年，喬宏與友人駕駛小型飛機練習時，因引擎突然故障失事，兩人幸運保住性命。喬宏回憶喬嬸（小金子）趕至醫院，見到第一面時的反應：

> 她看到我的眉毛、鬍子均燒去一半，頭髮捲曲，燒傷的眼皮、鼻子和肌肉又塗上不同顏色的藥膏，活像小丑模樣，忍不住笑了起來……我也笑了起來。

除飛行意外，喬宏還經歷過翻船、心臟病發等數次「死裡逃生」，信仰虔誠的他總能坦然面對。

所有的灑脫直到1981年得知妻子罹癌，首次徹底瓦解，喬嬸回憶丈夫數度為此泣不成聲：「喬叔是一個絕頂堅強的人，從不曾見他灰心過、憂愁過。這是第一次。」至第三次心臟病發，再次面臨生死關頭，喬宏暗暗起誓：「我由衷地感覺自己好對不起太太，若我能不死，我要對妳好。」此後小金子深刻感受丈夫的轉變，度過互諒互助的晚年時光。

《空中小姐》剛愎自用的強壯機師、《好事成雙》猛練身體的小職員、《六月新娘》捧錢追女的肌肉男船員、《遊戲人

間》連拿冠軍的舉重
選手、《女人四十》
展現二頭肌的失智老
人……入影壇多年，
喬宏始終維持「大隻
佬」的男子漢身材，
正因為這樣的外型，
導致他常演粗魯又傻
氣的男人。「所以
才叫他『大水牛』
嘛！」粟媽一語道破
喬宏的無奈，好似只
會莽莽撞撞，精明靈
巧、淵博書生這類角
色，永遠與他絕緣。
好在喬宏以堅持突
破限制，尋覓到適合
且有所發揮的戲路，
實現演好戲的長久盼
望。成為一位明星或
許很難，但並非遙不
可及，可貴是在紅透
半邊天時仍保有心中

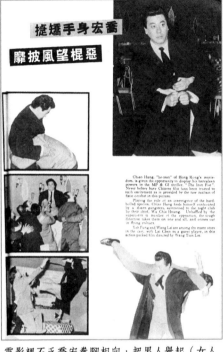

電影裡不乏喬宏拳腳相向，把男人舉起（女人
抱起）的畫面。摘自《國際電影》第四十一期
（1959.03）

喬宏身材壯碩，無論飾演何種角色，都是熱愛
健身運動的好手。摘自《遊戲人間》電影本事

的定見與理想，抱持貫徹到底的勇氣，無怪他最終能得到來自各領域的肯定。

　　細細閱讀喬宏一生，嚮往影圈的人，可以得到啓示；信仰宗教的人，可以獲得感動；相信真愛的人，可以看見印證。當然，他並非無可挑剔，也有固執、爭意氣、愛冒險、大男人……一類許多人都會有的情緒，但都無減於對人生的堅貞信仰、對妻子的深刻愛情。現實生活中，喬宏一向有所為有所不為，一如過世後教友製作的懷念影片，是位擁有「俠骨宏情」的真我明星。

參考資料

1. 陳佩，〈喬宏別戀·張仲文緋色夢醒〉，《聯合報》第六版，1957年10月13日。

2. 本報香港航訊，〈喬宏拍粵語片〉，《聯合報》第八版，1966年12月15日。

3. 本報香港航訊，〈影星喬宏　大量拍片〉，《經濟日報》第八版，1968年4月14日。

4. 本報訊，〈喬宏拍片　要牛勁　發傻願〉，《經濟日報》第八版，1968年7月10日。

5. 喬宏，〈各說各話　遨翔之樂〉，《聯合報》第十二版，1975年4月3日。

6. 本報四日台北－香港電話，〈駕駛小型飛機失事　喬宏受傷幸無大礙〉，《聯合報》第三版，1978年9月5日。

7. 黃寤蘭，〈喬宏嘗試各種挑戰·只為認識自己〉，《聯合報》第七版，1978年10月20日。

8. 張謙，〈喬宏　走完人生路〉，《聯合報》第十版，1999年4月17日。

9. 祈玲，〈賽馬、飛行傘、開飛機樣樣行〉，《聯合報》第二十六版，1999年4月18日。

10. 王礽福編，《俠骨宏情》，香港，宣道出版社，1999。

11. 黃愛玲編，《國泰故事》，香港：香港電影資料館，2002，頁25、116、349。

12. 維基百科：喬宏。

13. 真理報獨家西雅圖直擊報導，「喬宏逝世特輯」，真理報。
http://www.truth-monthly.com/issue68/9905mt01.htm

14.喬劉彥平，〈失去喬宏的日子〉，基督教小小羊園地。
http://blog.roodo. com/yml/archives/1532131.html
15.關德賢，〈豈會再孤單──專訪喬嬙〉，愛城佳音社。
http://www.chineseoutreach.ca/index.php?option=com_content&task=
view&id=53&Itemid=55

喜劇聖手

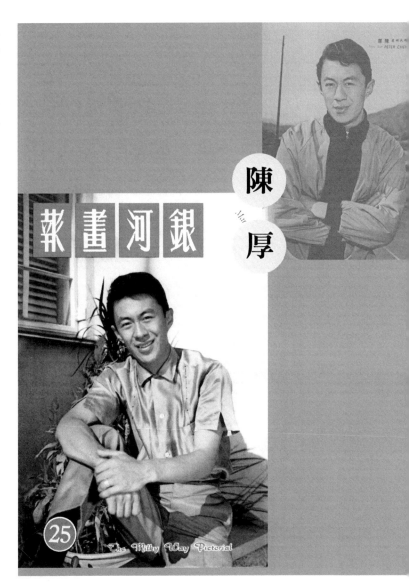

陳
Mr.
厚

銀河畫報

PETER CHEN
陳厚 星州大明星

25

The Milky Way Pictorial

陳厚

（1931～1970）

　　本名陳尚厚，上海人，上海聖方濟學校畢業，1950年赴港，在洋行任職。1953年投入影壇，初演粵語片，再為「新華影業」老闆張善琨賞識，於李麗華領銜的國語片《秋瑾》（1953）飾革命學生，迅速嶄露頭角，後主演《碧血黃花》（1954）、《茶花女》（1955）、《海棠紅》（1955）、《盲戀》（1956）、《桃花江》（1956）、《黑妞》（1956）、《湘西趕屍記》（1957）、《特別快車》（1957）等。與此同時，也為「榮華影業」、「邵氏父子」、「亞洲影業」等出品的《一代歌后》（1955）、《戀愛與義務》（1955）、《金縷衣》（1957）、《半下流社會》（1957）、《滿庭芳》（1957）任男主角，赴台拍攝「永華影業」的《飛虎將軍》（1956）。

　　1957年加盟「電懋」，由於製片方向與戲路吻合，以歌舞喜劇才華大放異彩，經典名作《曼波女郎》（1957）、《情場如戰場》（1957）及《龍翔鳳舞》（1959）等均由陳厚擔任男主角。影評左桂芳對他的表現給予極高評價，認為表演機靈幽默、渾然天成，絲毫不見輕浮流氣，是上乘的喜劇魅力演員，期間作品尚有：《四千金》（1957）、《人財兩得》

（1958）、《桃花運》（1959）、《歌迷小姐》（1959）、《天長地久》（1959）、《雲裳艷后》（1959）、《青春兒女》（1959）、《三星伴月》（1959）、《蘭閨風雲》（1959）、《心心相印》（1960）等。

　　1960年轉入「邵氏」，陸續主演《慾網》（1959）、《狂戀》（1960）、《南島相思》（1960），與林黛合作大型歌舞片《千嬌百媚》（1961）、《花團錦簇》（1963），樂蒂主演文藝題材的《夏日的玫瑰》（1961，又名租妻記）、和丁紅搭配《女人與小偷》（1963）及胡燕妮成名作《何日君再來》（1966）。六○年代中，成為日籍導演井上梅次的御用「最佳男主角」，參與《香江花月夜》（1967）、《釣金龜》（1968）、《花月良宵》（1968）等。合作女演員從前期的葛蘭、林黛、樂蒂，轉為新竄起新星的李菁、何莉莉、鄭佩佩等，儘管年近四十，但在靈活身手與演技的彌補下，仍可輕鬆與這些芳齡二十的少女談情說愛。陳厚在「邵氏」片約忙碌非常，幾乎月月都有新作上映，以時裝片為主，如：《南北姻緣》（1961）、《賣吻記》（1961）、《丈夫的秘密》（1961）、《妙人妙事》（1963）、《萬花迎春》（1964）、《風流丈夫》（1965）、《小雲雀》（1965）、《大地兒女》（1965）、《歡樂青春》（1966）、《艷陽天》（1967）、《黛綠年華》（1967）、《香江花月夜》（1967）、《色不迷人人自迷》（1968）《花月良宵》（1968）、《諜海花》（1968）、《裸屍痕》（1969）、《釣金龜》（1969）等。

　　1968年，陳厚於赴日拍攝《女校春色》（1970）時感到腸胃不適，返港檢查為腸穿孔症，立即住院施行手術。半年後，為《南海情歌》到新加坡出外景，再度因勞累病倒，經香港法國醫院診治，證實腸胃宿疾已轉為腸癌，從此不再參與任何電影演出，亦未在任何公開場合露面。隔年夏天，由母親、澳洲籍女友陪同到美國治療，曾傳出病情好轉，並將一對兒女接往同住，未幾音訊杳然。1970年4月凌晨病逝於「紐約癌症紀念中心」，得年三十九歲。陳厚屬於多產演員，一生共參與近七十部電影演出。

　　陳厚有過兩段婚姻，惜均已離婚收場。與首任妻子育有一子，第二任是享譽華語影壇的「古典美人」樂蒂。兩人於1962年2月結婚，1967年宣告分手，婚後育有一女。

竄起於時裝歌舞片的陳厚，具備華人男明星罕見的舞蹈才華，是華語電影界裡公認「難得的喜劇演員」。在女性獨領風騷的五、六○年代，幾乎半數時裝片都能

《金縷衣》劇照，右為葛蘭

見到他的身影，無論癡情音樂家抑或脫線記者，陳厚確實演什麼像什麼，是極少數擁有廣大影迷喜愛的男演員。

陳厚並非頂帥，亦不屬斯文小生，卻擁有風流倜儻的摩登氣質，特別擅長有小聰明但誠懇善良的角色。就算發揮空間有限，仍盡可能增加角色厚度，是成就《桃花江》、《曼波女郎》、《千嬌百媚》等賣座電影的重要功臣。

◈ 古裝絕緣

陳厚悠遊時裝歌舞，鮮少參與古裝片，除深知自己優勢所在、不願貿然嘗試陌生戲路，也因為外號「瘦皮猴」的陳厚，外型很現代，無論皇家天子、氣質才子都不適宜。陳厚也曾穿上古裝，未紅前在《紅樓二尤》（1953，又名鴛鴦劫）飾演柳湘蓮，瘦瘦弱弱效果一般，也曾為補滿合約時數客串《大醉俠》（1966），唯上映時被全數刪去。

　　談到陳厚的身材，「新華」老闆張善琨的夫人童月娟對此尤其印象深刻：

> 我到片廠一看，只見骨瘦嶙峋的陳厚赤裸上身，露出一根根排骨。

當她懷疑眼前簡直像洗衣板的男人怎麼能當明星時，童月娟心中有識人之明的張善琨卻答：「他的資質不錯，會有自己的戲路，將來一定會紅。」話雖如此，她依然半信半疑，可見陳厚確實瘦到令人擔心的地步。曾在《千嬌百媚》看過陳厚與林黛

《雲裳艷后》劇照，愛情輕喜劇是陳厚最擅長的戲路，中立者為林黛。自《國際電影》第四十一期（1959.03）

《飛虎將軍》劇照，陳厚飾演一名空軍健兒，左為葛蘭。摘自《國際電影》第四十三期（1959.05）

合演的戲中戲《孟姜女與萬杞良》，儘管他舞姿依舊，但削瘦身軀與現代外型，在舞台上飄來蕩去，明顯不若時裝場面游刃有餘。

◈ 妻的厚望

入影圈前，陳厚已有位很要好的女朋友，未幾他轉行成功、星途順遂，也與這位吳小姐合組家庭，公私兩如意。長子誕生前夕，陳妻受邀撰寫文章，內容念茲在茲，都是她筆下「很容易緊張」的丈夫陳厚。

她回憶，陳厚報考電影公司時，與她商量改名的事。「我不假思索便說，去掉尚字（本名陳尚厚），就叫陳厚好了！」

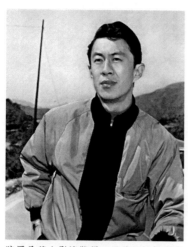

陳厚是華人影壇難得一見兼具性格與喜感的小生。摘自《銀河畫報》第八十二期（1965.01）

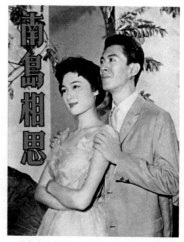

《南島相思》電影本事，左為丁寧

男友擔心不夠響亮，她斬釘截鐵：「你的外表有一點點薄相，用這個厚字來鎮壓你這一點點的單薄，豈不很好！」沒多久，陳厚的明星身份廣為人知，電影界風氣浪漫，兩人論及婚嫁，親友擔心他不夠牢靠，囑咐女方務必考慮。面對風風雨雨，吳小姐懷抱絕對信任：

> 和他結婚了，因為我對他有信心，而信心的來源，除了愛情之外，還有便是他心底的一份忠厚。

婚後，不少人好奇明星太太有怎樣的「馭夫」祕密武器，她顯得坦然：

> 如果陳厚是「花心」的話，就算每天盯住他，也是沒用的。如果陳厚忠於職務、忠於家庭，我毋須管他，也一樣的「安全」。

她又舉例，夫妻倆都很注重室內擺設，甚至為此跑遍香港尋覓理想飾品，費了不少金錢與心機，卻始終樂此不疲。儘管小夫妻頗懂生活情趣，仍免不了鬥氣爭執，陳妻坦言丈夫不像一般人以為的「涵養功夫好」，私底下脾氣暴躁得多，有時在外受委屈，回家便藉故發作。她明白陳厚工作常有挫折打擊，決定「以靜制動」，不一會兒也就煙消雲散。

陳厚夫妻雖不及神仙眷侶，倒也是相知伴侶，怎料文章發表（1957）同一年，就傳出離婚消息。記者觀眾都感困惑，不

只因為事件無跡可尋，也在於陳厚虔誠天主教徒的身份……如今甘願冒形像受損、違背教義的風險，想必另有新歡？媒體一度揣測是為某女星（後證實兩人僅屬朋友），不久又傳出新戀人是一名「臉上不施脂粉、不塗唇膏的少女」。其實，自陳厚恢復單身，幾乎是桃花不斷，整日「在女人圈子裡」打滾，名字接連和數位女星連在一起，直到遇見「命中注定」的樂蒂……

◆ 銀色離合

　　「古典美人」樂蒂和「喜劇聖手」陳厚的婚姻，可謂「異性相吸」的最佳例證，兩人無論個性、形象、戲路、生活態度都截然不同，樂蒂傳統保守、文靜顧家；陳厚新潮洋派、好客愛玩，婚姻能維持六年已是極限。兩人緋聞始於合拍電影《夏

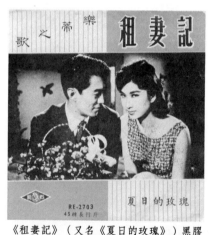

《租妻記》（又名《夏日的玫瑰》）黑膠唱片封面，陳厚、樂蒂於拍攝期間相戀

日的玫瑰》，戀愛新聞常見報章雜誌。曖昧不明時，樂蒂曾說陳厚是一個「很好的玩伴」，從未正面否認報導，等於間接承認關係匪淺；當戀愛明朗，卻傳出樂蒂家人（特別是扶養她長大的外婆及同樣從影的胞兄雷震）激烈反對，「家人反對的理

由很簡單，是陳厚的私生活不好，家人對陳厚的印象很劣，當然就不願樂蒂嫁給陳厚了。」未料阻力變成結婚的助力，深陷愛河的樂蒂毅然挽著陳厚步入禮堂，成為人人羨慕的銀色夫妻。

陳厚、樂蒂與女兒明明，一家三口的幸福時光。摘自《銀河畫報》第六十三期（1963.06）

婚後，陳厚一改往日花花綠綠，為漂亮太太斬斷無數情絲，可惜好景不長……丈夫的緋聞（包括：女明星、秘書等）一一傳到樂蒂耳裡，而且同時間有好幾位，對她造成極大衝擊。不只外遇，夫妻南轅北轍的個性也是衝突焦點，陳厚愛熱鬧又闊氣，時常邀朋友駕自家遊艇出海；樂蒂則偏好享受寧靜家居生活，熱中購買鑽石等保值投資，不喜無謂花費。裂痕日漸加深，婚變傳聞甚囂塵上，起初樂蒂還能強裝幸福，即使搬離共居的青山別墅，也說是為拍戲方便，堅稱感情一如往昔；實際上，她已準備結束與陳厚的婚姻，感情困擾更使心力交瘁的她體重直線下降。未幾，樂蒂掌握陳厚外遇的確切證據，立即向丈夫攤牌，透過訴訟程序，終於1967年底正式離婚。

隔年5月，樂蒂首度訪台，記者窮追不捨，逼得她必須對此有所回應。當獲悉影迷期待兩人重修舊好，樂蒂語氣堅決：

我與陳厚結婚六年，我對我與他應不應該生活在一起，曾經作過五年冷靜的考慮，最後我是在實在忍不下去的情形下才決定與他分手的！

一位記者向樂蒂透露陳厚有意復合，她淡淡駁斥：

他不可能這樣說的，假使他真對我好的話，我們的婚姻是不會有今天這種結果的。

哀莫大於心死，心意堅定非常。

回顧整起事件，陳厚被認為理虧的一方，正如樂蒂所說：

我與陳厚婚姻不愉快的原因，可能大家的了解比我來得更清楚。

話中所指，自是陳厚滿天飛的桃色新聞，唯一值得慶幸的是，他倆並未互相放話甚至污衊，始終是含蓄被動說明。1968年12月，樂蒂因心臟宿疾過世，陳厚未現身致哀，僅在受訪時表示相信樂蒂不會棄女不顧（媒體多將死因歸咎自殺），也承諾好好照顧不滿六歲的幼女明明。然而世事難料，沒多久陳厚因腸癌健康亮紅燈，幾經治療仍於美國過世。

父母相繼撒手，明明從幸運兒變成孤雛，在美由父方親屬扶養長大。1978年初，《聯合報》曾刊登一篇〈樂蒂的女兒

長得亭亭玉立〉報導，敘述當時十五歲、在紐約州讀高中的明明，趁假期到中國城的璇宮戲院，欣賞樂蒂的經典名片《梁山伯與祝英台》（1963）。文章描述，明明很懷念早逝的雙親，更認為媽媽是位「嫻淑溫婉，充滿藝術才華的偉大母親」。明明現已嫁做人婦，丈夫為美籍人士，也是多位孩子的母親，日子過得安穩簡單

◈ 愛情理論

　　樂蒂與陳厚分手後，曾表示結婚第二年就開始硬撐，期待丈夫回心轉意。沒想到，忍讓反使他變本加厲，每當自己外出拍戲，對方就帶女性朋友返家，連雇用女佣、花王都看不下去，偷偷通風報信。為儘速辦妥離婚手續，樂蒂決定抓姦，經過幾次失敗，終於在哥哥雷震的陪同下達成目的。結束銀色婚緣，陳厚身邊不乏女友，前往紐約就醫治療腸癌時，也有一位外籍小姐相伴。

　　儘管不是人人稱讚的好丈夫，但幽默風趣又大方的陳厚，無疑是有口皆碑的好

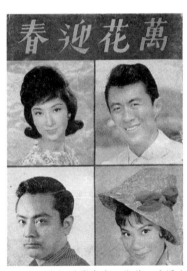

《萬花迎春》電影本事，樂蒂、陳厚夫妻合作的歌舞巨片，獲第三屆金馬獎最佳音樂（顧家輝）

朋友。曾與他合作的性感女星狄娜，就在自傳《電影，我的荒謬》中，回憶兩人半真半假討論「愛情」的片段……聊完幾段「風格各異」的經驗，陳厚最終以一段頗具哲理的短語作結：

> 有人說：愛情──在英國是個悲劇；在法國是個喜劇；在德國是個歌劇；在義大利是個鬧劇；我說：愛情──在中國只是個未曾上演又不斷塗改的劇本。

陳厚想不到的是，他脫口而出的「愛情理論」深深影響狄娜日後對男女感情的體會，即明明想找「魚翅」，卻因一時追求愛情的盲目而錯戀「粉絲」，又為割捨不下而一路錯下去！

男明星鮮少擔任電影雜誌封面人物，由此可見陳厚受歡迎的程度。《南國電影》第三十六期（1959.11）封面

　　陳厚初出道，影評曾將他與同期的張揚、趙雷相比。文中指當時是有婦之夫的趙雷，明目張膽與影星石英同居；張揚則有搶嚴俊之愛──林黛的嫌疑。相形之下，外型摩登的陳厚顯得自律，沒有半點花邊新聞……當然，後來與陳厚傳緋聞的女性遍及圈內圈外、國內國外，與文

中所寫截然不同，也可謂另
類的路遙知馬力？！

　　寫這篇文章前，不可
否認對陳厚難有好感，原因
自與他和樂蒂的婚姻有關，
試問身為「樂蒂影迷」的
我，怎麼能放過這位始作俑
者？！只是換個角度，陳厚
外型出色、性情和善、細心
體貼，確實是人見人愛的對
象，加上對樂蒂展開鋪天蓋
地的追求攻勢，無怪能贏得
美人垂青。

陳厚是少數在六〇年代具票房號召力
的男星，常得撥出時間為影迷簽名
回信。摘自《水銀燈畫報》第一期
（1959.12）

　　婚姻失敗與陳厚的花心固然關係密切，兩人天差地遠的性
格更是癥結所在，曾與陳厚合作《小雲雀》的顧媚在回憶錄即
提到：「丈夫陳厚時常忽略她（即樂蒂）的感受。」不僅樂蒂
痛苦忍讓，我想對習慣「自由」的陳厚來說，娶到這位端莊賢
淑又美麗戀家的太太，同樣是股不小的壓力。也就是說，不只
樂蒂，這段婚姻也讓陳厚受了不少苦，儘管這對已婚男人是應
當忍受的苦，而陳厚頂多僅覺得自己犯了「全天下男人都會犯
的錯」！

參考資料

1. 吳炤如，〈我的丈夫陳厚〉，《聯合報》第五版，1957年8月7日。

2. 本報香港航訊，〈樂蒂陳厚之戀　到了攤牌階段．關鍵仍在樂蒂家裏人反對〉，《聯合報》第八版，1961年7月8日。

3. 本報訊，〈樂蒂‧落得逍遙遊！〉，《聯合報》第三版，1968年5月3日。

4. 本報訊，〈陳厚說：十分懷戀樂蒂〉，《經濟日報》第八版，1968年5月3日。

5. 周銘秀，〈樂蒂陳厚　能重圓破鏡嗎？〉，《經濟日報》第八版，1968年5月4日。

6. 本報訊，〈影星陳厚　病逝紐約〉，《聯合報》第五版，1970年4月18日。

7. 本報訊，〈樂蒂的女兒長得亭亭玉立〉，《聯合報》第八版，1978年1月8日。

8. 左桂方、姚立群編，《童月娟：回憶錄暨圖文資料彙編》，台北：文建會，民90。

9. 杜雲之，《中國電影史》（第三冊），台北：台灣商務印書館，民61。

10. 狄娜，《電影，我的荒謬》，香港：藍天圖書，2010，頁68～69

11. 黃愛玲編，《國泰故事》，香港：香港電影資料館，2002。

12. 顧媚，《從破曉到黃昏——顧媚回憶錄》，香港：三聯書局，2006。

銀河畫報

趙雷

OCTO

20

The Milky Way Pictorial

趙雷

（1928～1996）

　　本名王育民，河北定縣人，北平出生。十九歲赴港，初在證券公司任職，從事黃金買賣。1953年，經李麗華推薦加盟「邵氏」，首作為王引編導、歐陽莎菲主演的《小夫妻》（1954）。相較年紀漸長的王豪、羅維，趙雷高大英挺、年輕爽朗，迅速升上主角地位，與尤敏合作《鳥語花香》（1954）、《誘惑》（1954）、《殘生》（1954）、《零雁》（1956）及《人鬼戀》（1954，即《聊齋誌異》故事「連鎖」）、《人約黃昏後》（1958）、《丹鳳街》（1958）、《紅粉干戈》（1959）、《待嫁春心》（1960）等；和新星石英搭檔《自君別後》（1955）、小仲馬名著《茶花女》改編的《花落又逢君》（1956）、《水仙》（1956）、《蓬萊春暖》（1957）等，兩人也因戲結緣、共組家庭。

　　與此同時，趙雷亦與多位一線女星合作，如：李麗華的《喜臨門》（1956）；林翠的《移花接木》（1957）、《偷情記》（1959）；林黛的《黃花閨女》（1957）、《春光無限好》（1957）、《嬉春圖》（1959）、《猿女孟麗絲》（1961）；鍾情的《給我一個吻》（1958）、《借紅

燈》（1958）、《飛來豔福》（1959）；張仲文的《雙雄奪美》（1959）：丁寧的《淘氣千金》（1959）、《第二吻》（1960）等，以時裝文藝居多。1957年，日籍影星李香蘭（本名山口淑子）應「邵氏」邀請來港主演兩部國語片《神秘美人》（1957）、《一夜風流》（1958），也由他任男主角。

1958年，趙雷在黃梅調電影《貂蟬》（1958）飾演呂布，古裝造型受到矚目，再與林黛合作《江山美人》（1959）更獲好評，風流皇帝形象深入人心。與樂蒂搭檔的《倩女幽魂》（1962），書生扮像同樣成功，古裝優勢更難動搖，其他影片尚有：《白蛇傳》（1962）、《原野奇俠傳》（1963）、《武則天》（1963）及《玉堂春》（1964）、《王昭君》（1964）等，同時亦參演時裝片，如：《雲開見月明》（1961）、《杜鵑花開》（1963）、民初恐怖片《夜半歌聲》（1962）等，唯數量漸少於古裝作品。1962年，與友人合組「雷達電影企業公司」，首作為粵語片《搶老婆》（1962），妻子石英為此短暫復出影壇。

1963年與「邵氏」約滿，應導演李翰祥主持的「國聯」邀請，以二十萬台幣天價片酬來台接拍《西施》（1966），同年底和「電懋」簽訂三年合同。期間，趙雷與「邵氏」片債未清、「電懋」又告開拍，奔走於「邵氏」、「永華」兩座片廠，工作量堪稱全行之冠。《西施》劇組為遷就趙雷檔期，拍拍停停，延宕年餘才告完成。步入六〇年代中，作品以古裝為主，包括：《寶蓮燈》（1964）、《賣油郎獨佔花魁

女》（1964）、《西太后與珍妃》（1964）、《啼笑姻緣》（1964）、《嫦娥奔月》（1966）、《扇中人》（1967）、《原野游龍》（1967）、《蘇小妹》（1967）及《紅梅閣》（1968），也應熱潮拍攝武俠片《第一劍》（1967）、《決鬥惡虎嶺》（1968）與《亡命八傑》（1969）等。1967年，籌組「華聲影業」，計畫獨立製片，同時接洽「國泰」電影在台發行事宜，惜營運情況不如預期。

七○年代，逐漸淡出銀幕，偶爾友情客串，如凌波、金漢自組「今日影業」出品的《金枝玉葉》（1980）。由友人莊清泉介紹，入台北統一飯店任董事兼經理，數年後離開，轉做股票投資。吳宇森執導、慶賀名導張徹從影四十週年的《義膽群英》（1989），是他參演的最後一部電影。

趙雷晚年健康狀況欠佳，曾因肺癌進行部分切除，也動過心臟手術。1995年，方逸華屢次商請復出，為她主持的香港「無線電視」（TVB）拍攝古裝劇，趙雷十分動心，唯妻子兒女以「擔心過度操勞」反對，只得忍痛放棄。1996年6月，因中風引發肺炎在港過世，享年六十八歲。趙雷投入影圈二十餘載，參與電影超過百部，曾以《西施》榮獲第四屆金馬獎最佳男主角。

李翰祥執導的《貂蟬》在港創下國語片空前賣座，大幅提高所屬公司「邵氏」製作黃梅調電影的信心，願意投入更多資源，拍攝系列歷史巨片。《貂蟬》的成功，不僅助李翰祥、林黛分獲第五屆（1958）亞洲影展最佳導演、最佳女主角金牛獎，亦使飾演呂布的趙雷，覓得獨步影圈的古裝戲路，成為「邵氏」最倚重的「帝王級」演員。拍《江山美人》時，鐵三角再度聚首，儘管焦點仍在林黛，趙雷的明武宗正德皇也不遜色，穩重演技加上氣派外型，確是皇帝第一人選。

　　此後，趙雷展開跨越時空的皇帝之旅，《嫦娥奔月》的后羿王、《西施》的越王句踐、《武則天》的唐高宗、《王昭君》的漢元帝、《深宮怨》的清順治、《猿女孟麗絲》的雍正與《西太后與珍妃》的咸豐，甚至息影多年，仍耐不住凌波夫妻懇請，

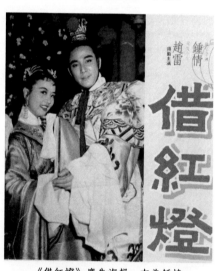

《借紅燈》廣告海報，左為鍾情

於《金枝玉葉》「重新登基」客串唐代宗，真是名符其實「皇帝小生」。不同於製片家、導演與觀眾的想當然爾，趙雷對自己的「九五運」頗感困惑，胡金銓笑他「明知故問」，一語道破：「因為你長得方臉大耳！」

◈ 影圈機緣

趙雷到港後投身金融業，本與影圈毫無交集，卻因「天皇巨星」李麗華慧眼識英雄，成了童話故事裡的「灰姑娘」，加盟頗具規模的「邵氏父子SS」（該公司於1957改組為「邵氏兄弟SB」）。李麗華不僅將小老弟推薦給當時的老闆邵邨人（SB時代為邵逸夫、邵仁枚主理），協助談合同，也跨刀合演《喜臨門》。

《猿女孟麗絲》劇照，趙雷飾演雍正帝，女主角為林黛

進入「邵氏」後，製片部集思廣益，取百家姓之首「趙」為姓，又期許他能像「大地一聲雷」震動影壇，而以「雷」為名，合二字取作「趙雷」。拍首作《小夫妻》時，他因緊張影響表現，屬名艾文的影評在一篇火力猛烈的文章中批評：「趙雷是新人，因為初上銀幕，演技尚生硬得很，尤其是兩隻手的

動作有點不知所謂。」雖說肢體僵硬，但北平出身的他，一口標準國語倒很受稱讚，指趙雷「對白還不錯」，整體而言「演來還努力」。

趙雷外在條件佳，迅速累積不少影迷，和當時仍效力「邵氏」的張揚，成為公司首二主角人選。兩人曾與尤敏主演《鳥語花香》（劇情脫胎自蕭伯納劇作《賣花女》，時間早於同樣取材於此的奧黛莉赫本名作《窈窕淑女》〔1964，My Fair Lady〕），這也是趙雷、張揚唯一合作的電影。不久，張揚轉投「電懋」，趙雷獨占「邵氏」鰲頭，與林黛、樂蒂搭配。至擅長時裝歌舞與文藝片、人稱「喜劇聖手」的陳厚加盟，趙雷仍在古裝一枝獨秀。

《人約黃昏後》廣告海報，趙雷飾演貪慕虛榮的負面角色，為擺脫懷孕女友另娶富家千金，竟陷害對方墜海身亡

《丹鳳街》廣告海報，女主角為尤敏

◆ 石英密戀

五○年代中，「邵氏」僅尤敏一
位足堪重任的簽約演員，其他優秀女
星多為陸運濤支持的「國際」（「電
懋」前身）羅致。為解「無米之
炊」，「邵氏」決定對外招考新人。
眾應徵者中，以華北軍事聞人石友
三的女兒石英（1930～2000）最亮
眼，邵邨人的妻子對她偏愛非常，面

《花落又逢君》電影本事，
石英、趙雷主演

試前特意指名石英：「我看她蠻好的！」丈夫明白箇中真義，
立即將她錄取。石英外型較尤敏成熟世故，適合糾葛複雜的文
藝悲劇。她戲路寬廣，能演氣質典雅的蓬門淑女、歷經風霜的
幽怨少婦、飽受欺壓的善良女性……一度被視為「天皇巨星」
李麗華的勁敵。不過，就在「邵氏」準備委以重任時，石英卻
投入當家小生趙雷的懷抱，未幾宣佈退出影壇。

其實，早在石英還以新星之姿接受訓練，趙雷便是其中一
位「訓育教授」，時常切磋演技。訓練班結業，兩人合演話劇
《秋海棠》，頗獲好評，石英如願得到一紙三年合約。《花落
又逢君》再與趙雷分任男女主角，年齡戲路相近，銀幕上常演
情侶夫妻，現實生活也「連戲」傳出緋聞。原本青年男女交往
天經地義，無奈趙雷使君有婦，郎才女貌頓成不倫戀，一時間
轟動影壇。

趙雷當時的岳父是上海金融圈名人，據說追求第一任妻子時，他一路從北京跟到香港，好不容易才締結連理。趙太太原本對丈夫相當信任，鮮少過問行動，但見謠言越傳越凶，只得改變策略，搖身一變「跟得夫人」，趙雷到哪拍片，自己就跟到哪，夫妻因此爭執日增。赴長洲實地拍攝《水仙》時，她更使出殺手鐧，搬到附近監視。未料正式開拍，男女主角得乘船到外海取景，逆境反使感情增溫。沒多久，兩人又同到新加坡出外景，「邵氏」為節省開支，不願負擔家眷旅費，她只得被迫放棄。此去兩個月，愛情已難捨難分。妻子無可奈何，找老闆邵邨人評理，但一個是當家小生、一個是力捧花旦，戀愛又是私事，邵老闆幾番琢磨，答應將薪水歸太太支領，拍片酬勞交給趙雷。

《花落又逢君》人物介紹，故事脫胎自小仲馬名作《茶花女》

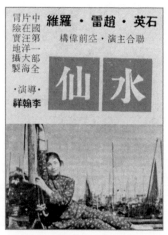

《水仙》電影廣告，本片號稱是「中國第一部全片在汪洋大海冒險實地攝製」，拍攝期間，趙雷、石英感情迅速加溫

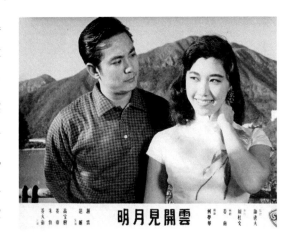

事情既鬧得滿城風雨，原本堅稱「朋友」的石英與趙雷，索性公開關係。岳丈得知消息，也想力挽狂瀾，只是情如流水，費盡唇舌仍枉然，雙方僅剩一紙合

《雲開見月明》劇照，右為范麗

約維繫的掛名夫妻。三角戀新聞頻頻上報，票房卻未受影響，趙雷氣宇軒昂、石英溫柔婉約，越演越登對。1958年前後，銀幕情侶終於修成正果，石英已是記者筆下善於料理家務的賢內助。至於站穩「皇帝小生」的趙雷，接受訪問時也不諱言與石英相戀數年，妻子是個脆弱且多愁善感的女人，偶有爭吵但從不動手。趙雷自述抱持「男主外女主內的古老思想」，石英雖有電影工作，但他認為：「有些職業婦女能拋棄自己的一切來作家庭婦女的。」一如丈夫期待，擁有大好前程的石英自幕前淡出，全心相夫教子。1993年，石英與趙雷共同出席「金馬三十」盛會，曾經轟轟烈烈的攝影棚戀情，已是人人稱羨的老來伴。三年後，趙雷因病過世，出殯當日，相伴四十年的愛侶石英撫棺嚎啕，此情此景、至情至性。

◈ 合約波折

　　進入「邵氏」五年，終於盼到簽新約。趙雷身價已不可同日而語，有了票房號召，不需白紙黑字保障生計，反而一心縮短年限，他解釋：

> 長期合約對雙方來說都不好，如果有不愉快的事情發生，就受到了牽制；簽一年合約，如果有什麼彼此不開心的事，第二年就可以分手。

　　弦外之音是，趙雷認為薪資勢必水漲船高，若簽長約，少了待價而沽的機會，即使其他公司願出高價也枉然。

　　談到最敏感的片酬，趙雷一心向不久前以每部一萬二千元港幣加盟「邵氏」的陳厚看齊，認為對公司既有功勞也有苦勞，卻只拿八千五百元，實在不合理。記者以直擊筆法描述，趙雷氣呼呼找老闆

《江山美人》廣告海報。摘自《南國電影》
第十三期封底（1959.03）

《貂蟬》劇照「貂蟬與呂布燈下密談」，左
為林黛（飾貂蟬）。摘自《萬國電影》第二
期（1958.07）

《嬉春圖》電影本事，右為林黛

抗議，邵逸夫（此時已改組為「邵氏兄弟SB」）坦言陳厚片酬
確實高於他，承認趙雷對「邵氏」的功勞，卻也直言「陳厚的
票房價值比較高」。「那《貂蟬》該怎麼說？」趙雷的問話令
邵老闆語塞，逼得他只能硬著頭皮答：「陳厚比你會演戲。」
這下換趙雷啞口無言。

　　合約談判從1958年10月拖至隔年夏天，雙方依舊各有堅
持。「邵氏」擺明不可能讓趙雷與陳厚同酬，否則待陳厚談新
約，豈不又要加價，如此沒完沒了；趙雷的盤算是，就算時裝
文藝或喜劇歌舞再吃香，公司每年還是至少排定拍攝一部參加
「亞洲影展」的古裝彩色巨作。在陳厚不適合，張沖、趙明、
金銓（即胡金銓）票房號召力不明確的情況下，勢必得依靠自
己，所以更不願讓步。面對僵局，「邵氏」想過培植新人，趙

雷試過獨立製片，無奈皆無「故人」好，於是雙方各退一步。趙雷與「邵氏」續約一年，片酬一萬元港幣，雖然仍稍低於陳厚，但比舊合約增加一千五百元。

《白蛇傳》劇照，左為飾演白娘娘的林黛

與「邵氏」關係漸趨穩定，趙雷卻於1962年9月和「電懋」簽訂三年合同，片酬每部一萬元，每年五部。儘管「邵氏」對趙雷不比陳厚，但他畢竟是古裝頭號人選，邵逸夫見情勢不妙，趕緊透過李翰祥傳達慰留，兩人都是邵邨人主政時（即「邵氏父子SS」時代）進入「邵氏」，私交甚篤。一改幾年前「否定長合約」的念頭，趙雷深覺拍戲工作不穩定，「邵氏」又不夠重視，加上年紀漸長、環境不同……如今「電懋」開出優渥條件，保證三年有戲拍有錢賺，不用為生計煩惱，即做出跳槽決定。巧的是，前來勸人的李翰祥，不久也離開「邵氏」，到台灣組織「國聯」，並邀請趙雷飾演巨片《西施》裡忍辱負重的句踐。

◈ 演技批評

初入影圈，趙雷常被批評舉止僵硬，動作不夠靈活。前述談判合約時，老闆更直指陳厚演技優於趙雷，前者雖沒有皇帝的氣派，靈巧俏皮卻是後者難及。此外，趙雷臉部表情「敦

厚」，導致以特寫描繪細微情感變化的文藝悲劇或愛情喜劇，對他都不合適，但或許就是這份「喜怒難行於色」的特質，令趙雷扮演「喜怒不行於色」的皇帝更為上手。

趙雷曾以《西施》登上金馬影帝，他的中選與該片大製作、主題正確及飾演角色──句踐，有密切關連。當然，趙雷也詮釋得格外用心，可說是從影以來最佳表現。重頭戲「臥薪嘗膽」為求真實，他要求以超苦真膽上陣，戲裡戲外都有一雪前恥的企圖。可惜《西施》之後，趙雷所屬的「國泰」（「電懋」因老闆陸運濤驟世而改組）縮減成本，巨片機會難求，再由於身材發福，時裝不夠瀟灑俊逸，只能在古裝謀發展。

趙雷是個人特色很強的演員，無論詮釋什麼角色，都會染上他的氣質。譬如與樂蒂合演的《扇中人》，他飾演風流、愛看漂亮女人的書生。這本該帶點流氣的角色，到了趙雷身上卻多了幾分傻氣與鈍氣，幾個可用「懷鬼胎」表情的橋段，總以尷尬笑容作結。一場誇讚仙女貌美，導致小倆口鬥嘴的談情戲，面對未婚妻一再追問誰比較美，他無辜地兩手一攤：「難道妳存心逼死

《飛來艷福》電影本事，右為鍾情

我！」這歌詞落入風流才子口裡盡是撒嬌，趙雷演來卻成百口莫辯，完全不懂女人心。

◆ 幕後功臣

趙雷主演不少黃梅調電影，不時得開口唱幾句，聲音與他的外型十分相稱，其實都是高手捉刀。《貂蟬》時，邀請影星鮑方幕後代唱，效果不差，唯戲曲味稍重；《江山美人》改由江宏瓜代，與靜婷合唱《戲鳳》、《扮皇帝》首首膾炙人口，從此一路當趙雷的幕前嗓子。

江宏本名姜慶寧，平時在香港日航公司任貨運部主任，聲音渾厚加上愛唱歌，就利用業餘時間代唱，純屬玩票性質。凌波反串竄起前，外號同樣是「皇帝」的江宏，為黃梅調電影的男聲首選。江宏的另

成熟穩重的「皇帝小生」趙雷。摘自《南國電影》第十二期封底（1959.02）

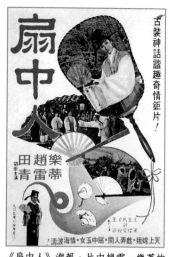

《扇中人》海報，片中趙雷、樂蒂的姻緣險被仙女（樂蒂分飾）和扇中仙（田青飾）破壞

一半是知名歌手崔萍，本可琴瑟和鳴，但夫婦倆卻鮮少合唱。崔萍接受長青曲專家何亞錕訪問時表示，丈夫是高音，她屬中低音，音域不同，選歌非常困難，兩人唯二合唱的「愛相思」與「談不完的愛」，都是她精挑細選的佳作。崔萍認為自己最擅長時代曲，江宏則是時代曲、山歌與黃梅調都能唱，歌路寬廣，所以能為許多電影幕後配唱。附帶

幕後代唱的「皇帝」……
江宏。摘自《江山美人》唱片封底

一提，崔萍唯一參演的電影《賣油郎獨佔花魁女》，是由趙雷擔綱男主角。

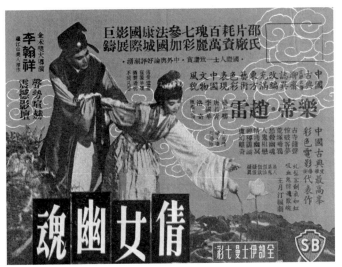

《倩女幽魂》海報，此片入選第十三屆法國坎城影展，為首部參與國際影展的華人彩色電影

做皇帝，觀眾看來威風凜凜，趙雷有卻說不完的苦經，得在大熱天穿厚重龍袍，頭頂四十萬瓦強力燈光，攝影機一開就不能亂動，因為「皇帝有皇帝的威儀」。有趣的是，趙雷最喜歡的電影不是讓他登上「皇帝小生」的《江山美人》，而是改編自《聊齋誌異》的《倩女幽魂》。他認為，電影緊湊神秘中透著迷離幽怨，能將鬼片拍至如此「淒豔地步」，確是影圈罕見。

「趙雷本人不太像表演藝術家，反而比較像商人。」李翰祥回憶老友，吐出簡單明瞭的比喻。搶下皇帝的獨門生意，趙雷並未想著轉型，而是專注在同類型角色發展，雖少了自我突破的成就感，卻是在影圈持續發光的穩健選擇。

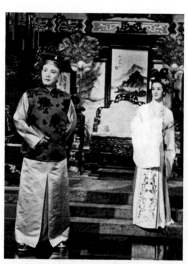

《深宮怨》中趙雷飾演順治帝，右為尤敏（飾董小宛）。摘自《國際電影》第九十五期（1963.09）

趙雷自述：「做皇帝做厭了！」摘自《銀河畫報》第八十期（1964.11）

參考資料

1. 艾文，〈譚影　小夫妻〉，《聯合報》第六版，1954年4月9日。

2. 本報香港航訊，〈香港影圈　石英趙雷將飛星加坡〉，《聯合報》第六版，1955年8月22日。

3. 本報訊，〈李麗華的勁敵　邵氏全力捧石英〉，《聯合報》第六版，1956年4月20日。

4. 張冠，〈香港影圈　趙雷石英、尤敏曾江‧兩筆戀愛流水帳〉，《聯合報》第六版，1956年5月17日。

5. 鏘鏘，〈藝文春秋　張揚和趙雷以及陳厚〉，《聯合報》第六版，1956年8月10日。

6. 本報訊，〈女學生包圍趙雷　爭報芳名索照片〉，《聯合報》第三版，1956年11月3日。

7. 鏘鏘，〈藝文春秋　石英和趙雷的愛戀（上）〉，《聯合報》第六版，1956年11月7日。

8. 鏘鏘，〈藝文春秋　石英和趙雷的愛戀（下）〉，《聯合報》第六版，1956年11月8日。

9. 本報香港訊，〈石英善於料理家務　使朋友們樂而忘返〉，《聯合報》第六版，1958年11月17日。

10. 本報香港航訊，〈趙雷簽新約的趣聞〉，《聯合報》第六版，1958年11月24日。

11. 本報香港航訊，〈趙雷陳厚演技之爭〉，《聯合報》第六版，1959年1月7日。

12. 溫五，〈趙雷與邵氏新約　不再是基本演員〉，《聯合報》第六版，1959年1月14日。

13. 本報訊，〈趙雷憧憬舊家庭〉，《聯合報》第六版，1959年7月29日。

14. 本報香港航訊，〈趙雷與邵氏談新約 片酬要和陳厚看齊〉，《聯合報》第六版，1959年8月19日。

15. 本報香港航訊，〈趙雷邵氏各懷鬼胎 新約簽訂有內幕〉，《聯合報》第八版，1959年11月30日。

16. 本報香港航訊，〈香港影圈 李翰祥挽留不成 趙雷與電懋簽約〉，《聯合報》第六版，1962年9月24日。

17. 姚鳳磐，〈天外飛來帝后 趙雷慨談帝運 李湄不耐后裝〉，《聯合報》第六版，1963年5月16日。

18. 本報訊，〈趙雷真嚐膽 洪波今來台〉，《聯合報》第八版，1964年8月25日。

19. 本報訊，〈趙雷昨來台 繼續拍西施〉，《聯合報》第八版，1964年12月31日。

20. 本報訊，〈影星趙雷 自港返國〉，《聯合報》第九版，1967年8月21日。

21. 本報訊，〈華聲影業開幕 趙雷任總經理〉，《聯合報》第六版，1967年9月10日。

22. 本報訊，〈趙雷被控詐欺 地檢處昨開庭〉，《聯合報》第三版，1969年9月17日。

23. 劉曉梅，〈呵呵呵老囉！小生趙雷瀟灑依舊 嘿嘿嘿戲呀！題材狹隘未見創新〉，《聯合報》第九版，1977年9月15日。

24. 黃寤蘭，〈皇帝明星 商場得意 趙雷 久違了！〉，《聯合報》第九版，1979年8月14日。

25. 王弘岳，〈「皇帝小生」趙雷 再度「登基」演戲〉，《聯合報》第九版，1980年1月19日。

26. 胡幼鳳，〈【資深演員憶往昔】他們和「西施」禁得起時間考驗〉，《聯合報》第三十四版，1995年11月1日。

27. 張夢瑞，〈【老歌曲‧舊時情】半個歌手江宏 幕後稱皇帝〉，《聯合報》第三十四版，1995年12月18日。

28.藍祖蔚，〈黑洞集　皇帝無語〉，《聯合報》第十版，1996年6月27日。

29.徐正琴，〈永遠的皇帝小生趙雷　英姿留人間〉，《聯合報》第二十二版，1996年6月27日。

30.胡幼鳳，〈懷念趙雷　有皇帝相 沒有皇帝命〉，《聯合報》第二十二版，1996年6月27日。

31.本報香港五日電，〈皇帝小生喪禮　備極哀榮〉，《聯合報》第二十二版，1966年7月6日。

32.米高梅，〈王育民與趙雷〉，《聯合報》第三十七版，1996年12月9日。

33.李幼新、左桂芳，〈烘托與映襯〉，《聯合報》第三十七版，1996年12月9日。

34.吳昊主編，《男兒本色》，香港：三聯書店，2005，頁9～14。

文藝首選

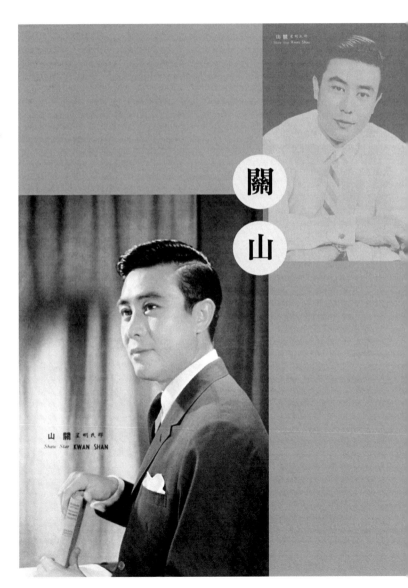

關
山

關山

（1933～）

　　本名關伯威，遼寧瀋陽人，山東德縣出生。對日抗戰爆發，被迫成為流亡學生，1947年返回故鄉，就讀瀋陽省立第二中學。國共內戰期間，全家經北京、廣西、廣州輾轉逃至香港，未幾父母過世，陸續以礦工、碼頭工人、海水浴場救生員為生。1952年，入鐵工廠任車床作業員，因欣賞陶秦執導的《人鬼戀》（1954），興起加入影圈的念頭，投考黃卓漢主持的「自由影業」未獲錄取，另一說為錄取但未簽約。

　　1957年，與「長城影業」簽約。經過一年訓練，獲派為《阿Q正傳》（1958）主角，憑此榮膺「第十一屆瑞士羅迦諾國際電影節」最佳男主角銀帆獎，是國語影壇史上首位擁有國際影帝頭銜的男星。不久轉入同屬左派、由袁仰安主持的「新新影業」，主演電影包括：《迷人的假期》（1959）、《雙喜臨門》（1959）、《漁光戀》（1960）、《名醫與名伶》（1960）、《一夜難忘》（1961）及《鍍金世界》（1962）等。1960年，與同公司女星張冰茜結婚，1962年誕下長女關家慧（即影星關之琳），兩人還育有一子，惜於八〇年代初離異。

1961年5月加盟「邵氏」，與林黛合作文藝巨片《不了情》（1961），站穩小生地位。至1969年合約屆滿前，共參與近二十部電影，以文藝居多，票房口碑皆佳，多與一線女星林黛、李麗華、葉楓、凌波等搭配，作品如：《第二春》（1963）、《楊乃武與小白菜》（1963）、《山歌戀》（1964）、《一毛錢》（1964）、《紅伶淚》（1965）、《玫瑰我愛你》（1966）、《藍與黑》（1966）、《烽火萬里情》（1967）、《春蠶》（1969）、《碧海晴天夜夜心》（1969）等，日籍導演穆時傑（本名村山三男）執導的懸疑片《殺機》（1970），是關山在「邵氏」的最後一部影片。

1969年，以自由演員身份接受各獨立製片公司邀約，遊走港台拍片，作品有：《我恨月常圓》（1969）、《苦情花》（1970）、《痴心的人》（1970）、《一封情報百萬兵》（1970）等。1970年，與好友袁仰安合辦「華懋影業」，也曾於1972年自組「關氏影業」。七〇年代中，年齡漸長的關山轉任配角，參與《雲飄飄》（1974）、《廣島二八》（1974）、《情鎖》（1975）、《片片楓葉片片情》（1977）、《貂女》（1978）、《花非花》（1978）、《我的美麗與哀愁》（1980）等港台電影、電視劇演出。八〇年代，將事業中心轉往貿易，偶爾在大小銀幕客串。回顧從影經歷，主演電影超過六十部，為六〇年代舉足輕重的文藝系男星。

小時放暑假，最熱中三台午後重播連續劇，平日遙不可及的九點半檔搖身變為消暑良方，熟齡男女的愛恨情愁，一部一部應接不暇。記得一年迷上沈海蓉主演的《燕鷗》（1993），是個講述慈母含辛茹苦拉拔孩子長大的家庭劇，劇情絲絲入扣，不知騙取多少眼淚。印象中，此劇枝幹茂密，主要演員超過十名，儘管角色多如牛毛，

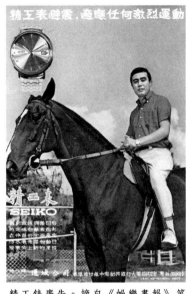

精工錶廣告。摘自《娛樂畫報》第二十七期封底（1963.09）

粟媽卻對一位配角的父親特別重視：「這是關山，關之琳的爸！」仔細看，氣派老伯確是「男版關之琳」，鵝蛋臉、大眼睛，父女像至咋舌⋯⋯

　　時隔多年，我已「關山熟過關之琳」，長相極似的讚嘆也修正成「關之琳確是女版關山」，不變的是令人折服的大眼魅力。兩代馳名影壇，是圈內極少的幸運。巧的是，關山走紅時恰逢紅花當道，他總是當林黛、凌波的苦戀對象；至關之琳崛起，又步入綠葉時代，專心做成龍、劉德華的待救情人⋯⋯父女倆皆擅長幽雅深情的角色，雖有那麼點生不逢時，卻也凸顯不容質疑的過人魅力，畢竟同時代的巨星，也需要巨星搭配。

◈阿Q影帝

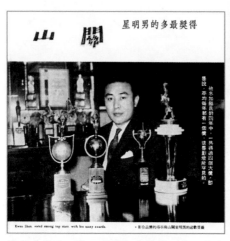

轉入「邵氏」後，關山依舊獲獎不斷。摘自《南國電影》第八十六期（1965.04）

《阿Q正傳》廣告海報。摘自《長城畫報》第七十七期（1957.07）

　　進入「長城」第一年，關山先接受電影理論、演技等紮實訓練，才得到《阿Q正傳》主角的機會，爾後登上國際影帝寶座。雖然一舉成名，關山卻認為年輕時不懂得拿捏輕重，為阿Q「投資太多」，導致入戲過深，耗費三年才完全擺脫陰影。其實，阿Q和他日後最擅長扮演的成熟男性形象反差極大，很難想像斯文敦厚的關山竟會演自大鴕鳥的阿Q！或許正因為他當時是新人，少了刻板印象的束縛，才能得到如此具挑戰性的角色。

　　《阿Q正傳》後，關山戲路漸趨穩定，再轉入「邵氏」，更幾乎成為企業家、醫師、軍官一類青年才俊的代言人，稱職守護女主角。類似人格一再重複，關山演來得心應手，觀眾也

能舉一反三，只要演員名單有他，自然扣上好人帽。關山似乎未對一再重複的角色感到不滿或厭煩，別人批評他「有片子就接」，也只是微笑回應：「演員志在演戲，為什麼有戲我不能接呢？」與其想著突破，倒不如隨遇而安，儘管少了再登榮耀的機會，卻不失為電影公務員的榜樣。

◆ 合約麻煩

隨著《不了情》的成功，關山成為港台最受歡迎的男演員之一，年年入選十大國語片影星，難得的萬紅叢中一點綠。「邵氏」十分重視關山，雙方的良好互動，卻因李翰祥赴台籌組「國聯」發生變化……

1964年中，關山按照1961年與「邵氏」簽訂的三年合約，自行認定到期，逕與「國聯」簽約。與此同時，「邵氏」卻聲稱還有兩年期限，堅決不肯放人，奇特的是，勞資雙方皆有所本？！關山與「邵氏」簽訂的合約是以中英文擬具，但兩版本的條款卻不相同：中文合約附註寫明「合約期限三年，期滿後邵氏有權優先與他續約兩年」（即三年合約、兩年生約）；英文卻是雙方簽約五年，對兩年優先權（生約）隻字未提。關山一面收了「國聯」的薪資，另一面老東家又不放手，頓時焦頭爛額。月餘過去，李翰祥堅信關山可為「國聯」拍片，但「邵氏」豈是省油的燈，信誓旦旦交由法律處理。

看似毫無轉圜的「一人兩簽」，沒多久風平浪靜，關山回到「邵氏」繼續履行合約，「國聯」只能接受事實。回顧這段時間的波折，「邵氏」製片主任鄒文懷與「國聯」經理吳勉之對談時的一席話，倒赤裸裸展現影圈的現實。他在談到關山合約中的「優先權」時表示：

> 關山與邵氏的兩年合約，不是什麼優先權，而是邵氏有權，如果關山尚有票房價值，邵氏可以再要他拍兩年的片，沒價值就不留他了。

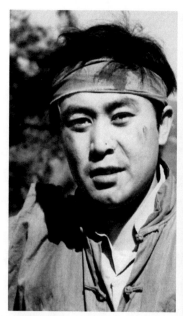
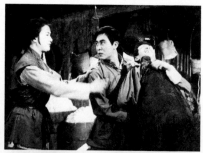
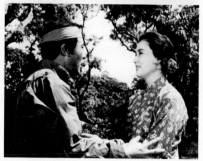

《山歌戀》劇照，關山飾演正直勇敢的船伕，歷經重重阻礙終於奪回愛人（葉楓飾）

鄒文懷強調所有「邵氏」的導演、明星都是如此，意思在商言商，一切以公司利益為優先。1969年，數年前的合約糾紛已如過眼雲煙，關山與「邵氏」好聚好散，7月1日正式說再見。關山解釋不續約的理由，在於希望擺脫合同的束縛，以自由演員身份多賺點錢，多選擇一些比較喜歡的戲來演。

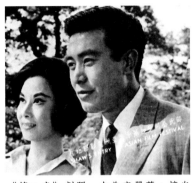

《第二春》劇照，左為李麗華。摘自《南國電影》第六十二期（1963.04）

◈文藝首選

> 我還沒機會演古裝片，這種離開了時代的片子，恐怕更難揣摩劇中人的情緒，大致說來，我愛拍時裝片，尤其喜歡演些文藝片。

除客串《紅樓夢》（1962）、《梁山伯與祝英台》（1963）及主演清裝戲《楊乃武與小白菜》，關山多數時候是以時裝現身，這和他現代的外型，特別是一雙大眼睛脫不了關係。關山與「電懋」頭牌小生張揚頗為相似，兩人都極少接拍古裝，銀幕形象都屬敦厚孝順的家居男人，性格帶點優柔寡斷的懦弱，唯關山仍較張揚老成穩重些。

關山離開「邵氏」接拍的第一部電影，是與台灣歌仔戲巨星楊麗花合作的時裝文藝片《我恨月常圓》。拍攝過程中，經驗豐富的關山駕輕就熟，不論對手是誰，一律深情款款，入戲程度令時常「扮男人」的楊麗花大呼吃不消：「想不到頭一次參加國語片演出，我就演女人被關山娶去！」與電眼小生對戲的經驗，至近年接受訪問時仍「不堪回首」……楊麗花回憶，導演原本安排一場吻戲，關山一臉無所謂，她卻死活不肯「就範」，最終只得將極具爆炸性的「銀幕初吻」刪去。

李麗華與關山

《楊乃武與小白菜》報導，關山難得演出清裝戲，女主角為李麗華。摘自《南國電影》第五十八期（1962.12）

◈ 幕前幕後

1964年底，關山一連入選台灣徵信新聞報（中國

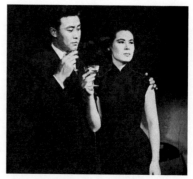

《不了情》劇照，此為關山轉投「邵氏」首作，奠定他文藝小生地位，右為林黛。摘自《南國電影》第七十九期（1964.09）

時報前身）、香港麗的呼聲與星系報業、香港華僑晚報等三個單位分別舉辦的「金馬獎」、「麗星盃」及「金球獎」最受歡迎明星獎，男演員中一時無二。自《不了情》開始，關山即成為純情代言人，配合「邵氏」龐大資源打造，旗下優秀編導陶秦、秦劍等，更鞏固他文藝一線小生地位。現實生活中，他雖早

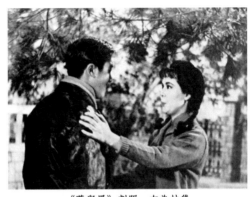

《藍與黑》劇照，右為林黛

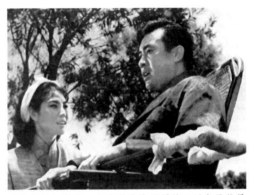

《藍與黑》劇照，左為憑此片獲得第五屆金馬獎最佳女配角的于倩

在加盟「邵氏」前結婚，但愛家顧家的好男人形象，反加深觀眾好感，演來更具說服力。

　　本以為關山如雷震，銀幕上下都非花花公子，但女兒關之琳卻在受訪時爆料，恢復單身的父親非常搶手。關山離婚後，張冰茜和兒子移民美國，關之琳則在香港。長居台灣的關山難得見到女兒，忍不住大吐苦水，說他十分寂寞，本想博得同

影星張冰茜。摘自《長城畫報》
第八十二期（1957.12）、陳迹攝

關山為《藍與黑》來台拍攝外景，在機場受到大
批媒體包圍，當紅程度不言可喻。摘自《南國電
影》第九十一期（1965.09）

情，沒想到竟被關之琳吐嘈：「老
爸雖年紀不小，卻依然風流成性，
感情生活多彩多姿，怎麼會寂寞
呢？」她半開玩笑，擔心電力超強
的關山，說不準哪天突然續絃，找
個比自己還年輕的新媽！

　　六○年代小生中，關山在我
心中排行很前，特別是在文藝悲劇
的表現，同時間數一數二。電影

關山親筆簽名照

裡，他總是溫文儒雅，沒什麼脾氣，即便發飆也會在事後冷靜反省；可以執著深情，也可以面容哀傷接受事實；有時受耳語影響，冷言冷語誤會愛人移情別戀，待真相大白，也願意拋下「男人面子」立即低頭認錯⋯⋯雖然一再重複雷同性格，但穩紮穩打的表演，次次都能讓觀眾「信以為真」，為他與女主角的曲折愛情一掬同情淚。

參考資料

1. 中央社香港十日電，〈關山投奔自由　加入影劇總會〉，《聯合報》第七版，1961年、5月11日。

2. 本報訊，〈關山談投奔自由經過〉，《聯合報》第七版，1961年5月13日。

3. 本報香港航訊，〈香港影訊　邵氏一紙合約　關山行不得也〉，《聯合報》第八版，1964年7月31日。

4. 本報訊，〈李翰祥說仍有自信　關山將為國聯拍片〉，《聯合報》第八版，1964年8月17日。

5. 趙堡，〈關山欣返祖國〉，《聯合報》第八版，1965年6月18日。

6. 程川康，〈關山與華夏公司簽合約　將主演像霧又像花〉，《經濟日報》第九版，1969年6月1日。

7. 本報訊，〈關山不與邵氏續約　將以自由之身拍片〉，《聯合報》第五版，1969年7月2日。

8. 謝鍾翔，〈楊麗花說，真好笑！過去都演男人　這回做了新娘〉，《聯合報》第九版，1969年7月27日。

9. 桂生，〈關山自己的「戲」！〉，《經濟日報》第九版，1969年9月13日。

10. 戴獨行，〈對今後拍攝國語片　已增加興趣和信心〉，《聯合報》第五版，1969年11月21日。

11. 本報訊，〈關山與袁仰安　合組公司拍片〉，《聯合報》第五版，1970年2月21日。

12. 王幼波，〈金馬獎特別報導〉，《聯合報》第九版，1979年11月1日。

13. 報香港行訊，〈關之琳擔心多個後媽〉，《聯合報》第三十版，1990年3月5日。

14. 吳昊主編，《男兒本色》，香港：三聯書店，2005。

15. 維基百科：關山

魅力型硬漢——

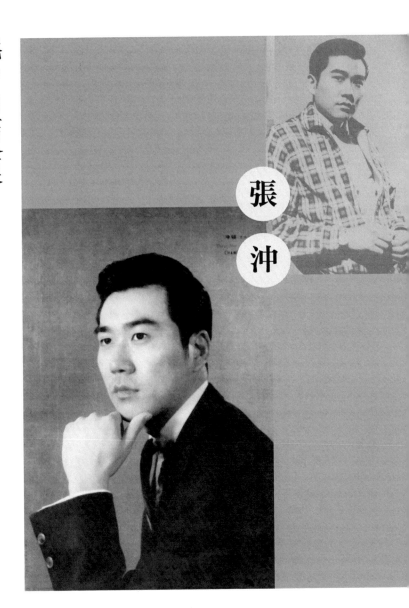

張沖

張沖

（1931～2010）

　　本名張琮田，湖北人。1957年加盟「邵氏」，首部電影為屠光啟執導的《鳳求凰》（1958），憑英挺瀟灑的男性形象竄紅，作品以時裝文藝居多，包括：《你是我的靈魂》（1958）、《千金小姐》（1959）、《慾網》（1959）、《魚水重歡》（1960）、《慾火焚身》（1960）、《蕉風椰雨》（1960）、《南島相思》（1960）、《金喇叭》（1961）、《盲目的愛情》（1961）、《夜半歌聲》（1962）、《黑森林》（1964）、《蘭嶼之歌》（1965）、《鱷魚河》（1965）、《金菩薩》（1966）、《慾海情魔》（1967）、《黛綠年華》（1967）等三十餘部，其中飾演失意樂手的《金喇叭》為此時期代表作。古裝片除客串《紅樓夢》（1962）、《武則天》（1963）及《玉堂春》（1964），僅在黃梅調電影《潘金蓮》（1964）擔任主角（飾武松）。

　　1967年中，與「邵氏」合約到期，以自由演員身份遊走港台，受邀為台灣「堅華」、「龍國」及香港「國泰」、「榮堅」、「東南亞」等公司拍片。由於演技精湛、性情隨和，工作量大增，為當時最忙碌的國語男星之一，電影以古裝武

俠、奇情動作為主，如：《大丐俠》（1968）、《血戰八大盜》（1968）、《狼與天使》（1968，台語片）、《四武士》（1969）、《黑豹》（1969）、《冰谷魔女》（1970）、《錄音機情殺案》（1970）、《千面賊美人》（1970）、《鬼夜啼》（1971）、《冰天女俠》（1971）、《大盜》（1972）、《愛慾奇譚》（1973）等數十餘部，同時以港幣兩萬元的高片酬，重返「邵氏」拍片。

　　1973年，與胞弟張森導演創辦「張氏兄弟」，開始執導演筒，首作為胡燕妮、鄧光榮主演的《蕩寇三狼》（1973）。任導演之餘，仍持續以演員身份活躍影壇，形象由文藝小生轉為性格演員，嘗試反派角色。1979年，出品《老鼠拉龜》（1979），自任監製。八○年代，轉入小銀幕並減少片量，重心擺在餐飲業。2005年發現罹患直腸癌，未幾經營二十餘年的餐廳遭逢財務危機，無預警關門。經歷連番打擊，張沖行蹤成謎，傳言赴新加坡調養。2010年初因癌細胞擴散至肺部病逝，享年七十九歲。回顧從影二十餘年，參與電影超過百部。

　　張沖的感情生活豐富，曾先後與林黛、凌波、何莉莉等女星傳出緋聞。1975年與由台赴港的豔星胡錦結婚，四年後離異。1986年，和圈外女友再婚，育有一女。

2004年10月4日，忢忢推開張沖經營的「杜老爺咖啡館」，左手邊的兩人小桌被一位戴鴨舌帽、氣質穩重的高大男士佔據。「是張沖、張沖！」利眼粟媽輕聲提醒，母女追星首戰告捷。「可以麻煩您簽名嗎？」張沖見到素未謀面卻異常興奮的生客，立刻含笑應允，幽雅揮動右手，簽過一張又一張。「可以合照嗎？」他邊笑答：「人老啦！不好看！」邊起身整理衣帽，露出真誠微笑。

又去過「杜老爺」幾次，張老闆多在「王牌座」看報喝咖啡，對我一再拿他主演的影片或劇照簽名的舉動，也總是笑顏接下。由於每次見到張沖本人，就忍不住請他簽名，頻率之高連身為母親的粟媽都忍不住幻想：「說不定哪天張沖會對妳說：小孩兒，妳到底要簽幾張才夠？」一語道破退隱大明星的無奈。

張沖開設的「杜老爺」店內，他每日都在固定位置休憩。拍攝於2005年6月

張沖贈給作者的簽名照

◆影后密戀

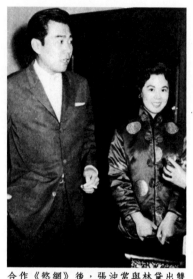

合作《慾網》後,張沖常與林黛出雙
入對。摘自《影后林黛畫集》

張沖比陳厚、雷震高大
英挺,卻未像喬宏那般壯如
健美先生;不若張揚有青年
學生的爽朗氣,倒多了幾分
時尚摩登與歐式幽雅。如此
魅力,不僅風靡觀眾,也吸
引女同事目光,緋聞如潮水
般滔滔不絕。

拍攝《慾網》時,還是
新人的張沖和已獲兩屆「亞
洲影后」的林黛(1934〜1964)過從甚密,時常相伴出遊。原
本郎才女貌的戀情,卻面臨張沖父親堅決反對,他認為林黛曾
和嚴俊同居,後與合作《金蓮花》(1957)的雷震走得近,私
生活多采多姿,不適合和「涉世未深」的兒子交往。儘管張沖
堅稱兩人純屬友誼,卻也屢屢澄清父親對林黛沒有任何成見,
他不諱言:「我們平常很熟。」隨著林黛赴美遊學、結識後來
的丈夫龍繩勛(黨政要人雲南王龍雲的五子,人稱龍五),與
張沖的愛情已成昨日黃花。當然,上述的推論必須是真的曾經
交往,而非「官方說法」的相熟而已。

1961年,林黛戀情修成正果,步入禮堂前,記者不忘「昔
日種種」,寫篇〈張沖失去林黛的追記〉,以歷歷在目的真實

筆觸，滿足讀者好奇。文章描述，林黛曾向張沖保證與龍五的交情「的確是普通朋友」，但他依舊擔心愛情告吹，於是興起結婚念頭。沒想到，與林黛相依為命的母親卻投反對票，極力阻止兩人見面。力量之強，使女方深感未來無望，感情迅速降溫，不久就轉與追求落力的龍公子來往。比起四平八穩的「朋友說」，觀眾更偏好八卦辛辣，畢竟事件發生在娛樂圈而非法律界，真相不是重點，故事各有角度，大家就撿有興趣的聽。

　　1964年7月，林黛自殺的消息傳至正在台灣離島蘭嶼拍攝《蘭嶼之歌》的張沖耳裡，他得知噩耗，悶聲不吭地坐在沙灘一整晚。劇組人員見一向爽朗的張沖落寞非常，悄悄議論：「他是真的喜歡過林黛！」

《青春的煩惱》（即《慾網》）海報，林黛、張沖於拍攝期間相識相熟

◈ 梁兄緣淺

　　林黛名花有主，張沖檯面上下都恢復單身。他常與好友金銓（即胡金銓）「出雙入對」，兩個「王老五」自稱是「寡佬團」的中流砥柱，打球騎馬好不愜意。只是，無牽無掛的清心日子沒多久，愛神再度拉緊弓弦，女方正是風靡萬千影迷的「梁兄哥」凌波。

　　隨著《梁山伯與祝英台》（1963）空前賣座，關於凌波的一切都變得極其熱門，各家媒體莫不挖空心思尋找素材，一則請袁秋楓導演談凌波的報導，意外探知她與張沖匪淺關係——早在凌波爆紅前，兩人已經相識相熟。時任記者的姚鳳磬敘

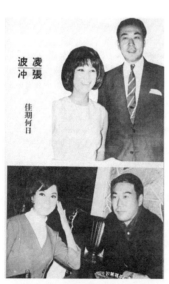

與凌波的戀愛消息頻傳，媒體好奇「佳期何日」？摘自《凌波畫冊》

凌波、張沖時常一同出席宴會、相談甚歡。

述，袁秋楓執導《紅樓夢》期間，請頗有交情的青春女星小娟（凌波入「邵氏」前、拍廈語片時的藝名）擔任賈寶玉（任潔飾）幕後代唱，因此常有來往，碰巧張沖也不時造訪袁家，遂建立私人情誼。可惜，隨著張沖赴台拍攝《黑森林》，距離阻斷進一步發展，初萌芽的友誼只得暫時劃下休止符。

一轉眼，凌波以「梁兄哥」紅遍影壇，再憑《花木蘭》（1964）登上亞洲影后，與張沖的戀情也有了新進展。1965年中旬，交往已是半公開事實，張沖亦不避嫌：「如果說結婚能事先排定計畫，我願意在明天完成終身大事。」聽在觀眾耳裡，幾乎等於戀情即將修成正果。同年八月，新聞界刊出凌波、張沖已「祕密訂婚」，記者再度使出「現場直播」筆法，揣摩當日情境：

> 八與五日這天，張沖與凌波見面，張沖說：「我們兩人要好已非一日，到現在我們的感情已到了應該有表示的階段。」隨即取出一只白金的戒指向凌波求婚，張沖說：「今天我們先訂婚。」影后凌波遂把這只白金戒戴在左手的無名指上……。

有趣的是，凌波、金漢新婚燕爾，受訪時被問起這段一年前的往事，卻得到截然不同的「證詞」。凌波直言自己與張沖交情雖好，但從未有過婚約：

只有一次和張沖在一起時，他突然給我在手指上套個鑽石戒指，說與我訂婚。我很為感為難，想還給他，又怕傷了他的自尊心。

記者轉過頭問「正牌新郎倌」金漢得知一度「新郎不是我」的心情如何，他坦白道：

那時候我是在台灣拍《藍與黑》，突然聽說她和張沖訂婚了，我有如晴天霹靂，呆了！人家說：大丈夫流血不流淚，換上別的可以，但是在愛情上，我是辦不到的。

當然，金漢只是虛驚一場。

時間退回1965年下半，張沖與凌波仍是公認的一對。男方赴泰國拍攝《金菩薩》外景，片約忙碌的凌波還是撥空趕至機場送行，並請同行的羅維、劉亮華、林翠多多照顧。沒多久，濃情蜜意的兩人，卻在隔年初爭執冷戰。當初率先披露「張沖凌波訂婚」消息的記者王會功，對此同樣知之甚詳：

據兩人的友好說，他們一碰到對一件事情的意見有距離，就會發生爭執，爭執得最厲害的是兩人何時結婚的問題。

凌波推翻張沖農曆年前結婚的打算，理由是交往時間太短、感情尚需要培養，她進一步說明：

女人與男人不同，在沒有觀察清楚對方之前貿然結婚，
萬一發生不幸的結果，將是終身恨事！

結婚日期的歧見嚴重至影響戀情根基，最終導致退回訂婚
信物。之後，凌波與金漢日漸親暱，未幾締結良緣；反觀正拍
攝《慾海情魔》的張沖，則利
用空檔與喬宏騎馬娛樂，一度
興起和好友移民加拿大，重新
開創事業的念頭。

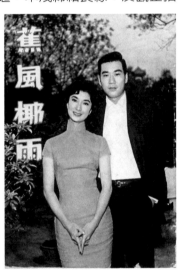

兩人分手後仍維持友好，
當凌波與金漢結婚，張沖雖
難逃發表「祝福感言」的命
運，言談間卻是坦率泰然。
此後張沖不改多情形象，好
聚好散的紳士風度，也為他贏
得不少友誼。

《蕉風椰雨》電影本事，張沖、樂
蒂主演，外景遠赴馬來西亞、新加
坡等地

◆ 短暫婚緣

結束與凌波的戀情，張沖獨來獨往於港台兩地，他依舊高
大帥氣，私底下常常形單影隻。面對記者對先前情場「兩次挫
敗」（即林黛、凌波）的詢問，張沖表示不願談過去，應該放
眼將來。見眾人追問不止，他苦笑求饒：「有一天，當有一個

人願意嫁給我，而我也願意娶她時，那時候我就決定要結婚了！」不久，張沖的名字與何莉莉連在一起，卻因女方母親的反對，戀情再度告吹。

1975年初，張沖終於找到真命天女，被問起「何時結婚」，他收起慣用的太極口吻，乾脆答：「快了！」而此刻依偎在張沖身旁的，正是出身台灣的豔星胡錦。胡錦早年曾在台視演出電視國

《夜半歌聲》劇照，重拍馬徐維邦1937年執導的同名作品（改編自法國小說《歌劇魅影》），樂蒂、趙雷、張沖主演

《夜半歌聲》劇照，左起為田豐、李香君、張沖、范麗

劇、連續劇，1969年，二十二歲的她被導演李翰祥發掘，轉入「邵氏」發展，以拍攝風月片為主，風騷媚態走紅港台。張沖與胡錦的戀情始於1972年，經過三年相處，胡錦稱讚「他真的不錯」，唯言談間仍語帶保留：「張沖是很好的朋友，但要做丈夫，嫌『安全感』不夠。」即便冶豔如胡錦，還是對散發熟

男魅力的「好朋友」
不敢輕忽。至於張
沖，他也對胡錦一位
交情頗深的電視記者
有所戒備，跟著往來
港台、形影不離。雖
然疑惑尚在，但雙方
都有成家的念頭，張
沖就此脫離漫長的王
老五生涯。可惜，這
段婚姻僅維持四年，
兩人以「因瞭解而分
開」為由，於1979
年低調分手。幾年
後，尚屬單身的男方
分析失敗原因，語氣

張沖親筆簽名照

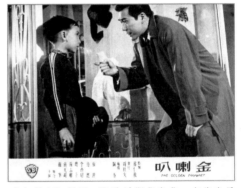

《金喇叭》劇照，張沖早期代表作，左為童星
費立

誠懇：「也許我的個性不太穩定。」不同於年輕時故作輕鬆，
年過五十的張沖，內外都添穩重。

◆ 副業二春

　　八○年代，張沖的事業版圖由電影拓展至電視，也因為工
作關係，時常待在台灣。1986年5月，他與買車認識的圈外女友

林雀屏再婚，兩人不僅是人生伴侶，亦屬事業伙伴，共同經營位在台北市東區的「杜老爺西餐廳」，後拓展為兩間。藝人經營副業多如過江之鯽，但極少聽到能營運超過十年，1985年開設的「杜老爺」便是其中特例。張沖曾談到經營餐廳的理念，不難看出成功的原因：

> 我現在是另外一個人，是個經營小本生意的人，我要重視我的職業，要做就要做得像樣。在心態上要改變，我和太太也洗廁所，為客人開門。我以前像大爺，心態不調整，不能面對。

張沖一度斷絕與圈中好友聯繫，直到店面營收穩定才恢復往來。

張沖擔任導演時的神情

時常光顧、有粟家食神之稱的阿姨，對「杜老爺」的改良式西餐與貼心服務讚不絕口。她認為該店之所以屹立，與張氏夫妻的辛苦打點和緊迫盯場關係密切，食物美味、裝潢典雅，顧客自然絡繹不絕。至於吸引我光顧「杜老爺」的理由——張沖，負責點餐的服務生笑言：「這些年專程來看老闆的人，已經很少了！」除紅極一時的老闆張沖，不少資深影星也

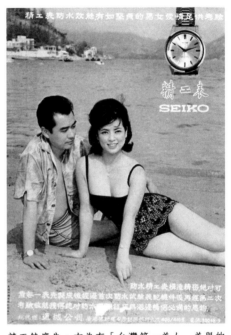

時常來此光顧，我們就看見迷戀特辣咖哩飯的王羽，吃得滿頭大汗的模樣；更有甚者，與老牌影星周曼華的三次約會，也是源自「杜老爺」的驚鴻一瞥。

精工錶廣告，右為有「台灣第一美人」美譽的影星夷光

◈鼠隊老大

張沖在圈內人緣極佳，最知名的例證，就是他與謝賢、陳自強、陳浩、鄧光榮、秦祥林及沈殿霞等組成的「銀色鼠隊」。鼠隊中以張沖年紀最長，就像六人的大哥，更有馬首是瞻的領導作用。即便淡出影壇，只要這些朋友來台，總不忘到「杜老爺」與張沖一聚，是演藝圈少見的真情摯友。此外，自從成龍知道張沖喜歡在餐廳擺放書刊，來台時就養成手提香港雜誌的習慣，他多在行前整理裝箱，再親身送往店內。

張沖自述，年輕時的他並非四海性格，甚至有些內向害羞。直到離開「邵氏」，工作範圍遍及港台，增加不少經驗閱歷，待人接物才隨之轉變，尤其重視友誼、樂於助人，時常不

考慮片酬客串演出。如此「大哥」風範，不僅使他事業順遂，亦結交許多同行好友。

「大消息！張沖的店關了，人也不見了！」外遊返台，習慣性詢問家人期間漏失什麼重要消息，沒想到傳入耳朵的，竟如此具爆炸性！記得最後一次光顧「杜老爺」，張老闆還是一派輕鬆坐在店門左手邊的雙人位看報，粟媽和我將所有手邊關於張沖的《南國電影》、《銀河畫報》等資料拷貝拿給他。張沖看著年輕時的照片，表情很奇妙，他半開玩笑：「真不喜

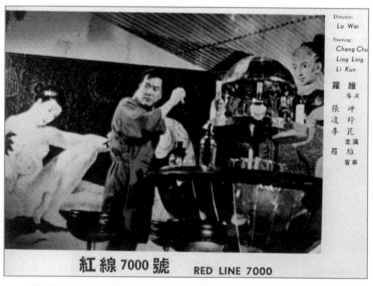

《紅線7000號》電影廣告。摘自《南國電影》第一四三期（1970.01）

歡這個人，長得太帥！」大致翻了幾頁，又接著說：「這些剪報我都沒有，當時太年輕，怎麼會想留這些東西？謝謝妳們，這將是我的傳家之寶。」心裡明白這話帶有不少待客之道的圓潤，但聽在粉絲耳裡，仍是很貼心的鼓勵。現在回想，雖感嘆無緣再見大明星，卻也慶幸把曾經屬於他的輝煌送還本人。

印象中，張沖對小自己六十歲的女兒疼愛非常，開口閉口都是爸爸經。生意穩定、家居幸福，本以為他就此安度晚年，末料卻逢驟變，積欠債務、店鋪倒閉、癌症纏身、人間蒸發……

「杜老爺」消失後的幾個月，碰巧經過東區，請家人順道彎至舊址，只見仲介公司的紙板掛在原本黃底黑字的招牌前，鐵門上也有幾個不整齊的噴字。冰咖啡的柔順滋味還盤旋舌尖，張沖細心招呼的畫面也鮮活如新，不知倉促離開的他，是否能接受認真經營的事業，落得如此遺憾結局。

參考資料

1. 姚鳳磐，〈張沖口中的林黛〉，《聯合報》第八版，1959年10月9日。
2. 王會功，〈林黛龍五結婚之謎〉，《聯合報》第三版，1961年2月11日。
3. 本報香港航訊，〈銀海幻情　張沖失去林黛的追記〉，《聯合報》第三版，1961年2月18日。
4. 姚鳳磐，〈凌波故事外一章〉，《聯合報》第八版，1963年10月29日。
5. 趙堡，〈台灣影迷偶像　是張沖心上人〉，《聯合報》第八版，1965年5月7日。
6. 紫若，〈張沖識得愁滋味！〉，《聯合報》第十三版，1965年6月19日。
7. 黑白集，〈凌波之謎〉，《聯合報》第三版，1965年8月10日。
8. 王會功，〈凌波祕密訂婚真相〉，《聯合報》第八版，1965年8月20日。
9. 本報香港航訊，〈凌波趁夜行　送別心上人〉，《聯合報》第八版，1965年11月25日。
10. 王會功，〈張沖怨氣沖天　凌波情海生波〉，《聯合報》第三版，1966年2月19日。
11. 王會功，〈凌波波生情海　張沖沖散姻緣〉，《聯合報》第三版，1966年2月23日。
12. 本報香港航訊，〈張沖的戀愛　坎坷轉運了〉，《聯合報》第七版，1966年10月9日。
13. 本報訊，〈風流鐵漢　張沖昨抵台〉，《聯合報》第六版，1967年6月9日。
14. 本報訊，〈談起婚姻事　表示要慎重〉，《聯合報》第六版，1967年6月9日。
15. 諸戈，〈銀河　張沖擅打「空手道」〉，《經濟日報》第七版，1967年6月19日。
16. 程川康，〈胡錦張沖好事近了〉，《聯合報》第九版，1973年12月25日。

17. 本報香港航訊，〈張沖重回香港　接連開拍新片〉，《聯合報》第五版，1968年9月20日。

18. 本報香港航訊，〈張沖星運亨通　一人趕拍三片〉，《聯合報》第五版，1968年12月13日。

19. 本報訊，〈片酬二萬港幣　張沖揚眉吐氣〉，《聯合報》第十三版，1969年9月7日。

20. 戴獨行，〈胡錦張沖離台飛泰　或問佳期各說各話〉，《聯合報》第九版，1975年3月29日。

21. 林意玲，〈張沖　僕僕風塵忙得開心〉，《聯合報》第九版，1986年2月2日。

22. 台北訊，〈張沖昨宣布喜訊　下周在台北結婚〉，《聯合報》第九版，1986年5月21日。

23. 台北訊，〈張沖昨天結婚眾星前祝賀〉，《聯合報》第九版，1986年5月28日。

24. 熊迺康，〈消息管道　杜老爺書櫃　成龍補貨〉，《聯合晚報》第十五版，1993年5月23日。

25. 葛大維，〈張沖　銀鼠來敘舊〉，《聯合報》D4版，2005年3月31日。

26. 粘嫦鈺、王雅蘭，〈張沖行蹤成謎　王羽：他在東南亞〉，《聯合報》D2版，2007年4月20日。

27. 粘嫦鈺，〈銀色七鼠　肥肥最受疼愛〉，《聯合報》D2版，2007年10月12日。

28. 吳昊主編，《百美千嬌》，香港：三聯書店，2004，頁367。

29. 吳昊主編，《男兒本色》，香港：三聯書店，2005，頁17～21。

30. 邱良、余慕雲編著，《昨夜星光（一）》，香港：三聯書店，1995，頁96。

31. 黃玥晴編著，《古典美人樂蒂》，台北：大塊文化，2005，頁297～298。

32. 陳珈螢，「傳欠債千萬　張沖牛排館遭噴漆」，TVBS，2006年5月31日。

http://www.tvbs.com.tw/news/news_list.asp?no=vivi20060531124434

藝術家明星

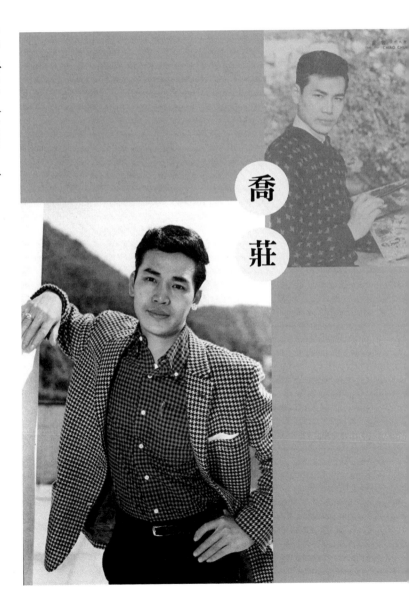

喬

莊

喬莊

（1930～）

本名喬木，上海人，上海美術專科學校畢業，主修油畫。1954年赴港，未幾進入「長城影業」為基本演員，主演《三戀》（1956）、《大富之家》（1956）、《日出》（1956）、《鸞鳳和鳴》（1957）、《眼兒媚》（1958）、《王老五之戀》（1959）等影片。1959年10月轉投「桃源影業」，期間曾在「邵氏」任廣告油畫美工，《江山美人》（1959）的宣傳廣告即是出自喬莊手筆。1960年1月與「邵氏」簽約，首作為嚴俊導演的《黑夜鎗聲》（1960），後陸續參與《盲目的愛情》（1961）、《儂本多情》（1961）、《花田錯》（1962）、《梁山伯與祝英台》（1963，客串）、《第二春》（1963）、《杜鵑花開》（1963）、《武則天》（1963）等，為公司力捧的潛力新秀。

1964年，喬莊來台拍攝《情人石》（1964）與《山歌姻緣》（1965），由此正式走紅，此後主演電影古今各半，以時裝文藝最出色，其餘作品尚有：《歡樂青春》（1966）、《文素臣》（1966）、《蘭姨》（1967）、《斷腸劍》（1967）、《少年十五二十時》（1967）、《明日之歌》（1967）、《七

俠五義》（1967）、《盜劍》（1967）及《寒煙翠》（1968）
等，《慾燄狂流》（1969）是在「邵氏」拍攝的最後一部電
影。1969年，喬莊與「邵氏」約滿，以自由演員身份繼續在影
圈發展，同時開始接觸幕後工作，自編自導自演武俠片《劍
膽》（1969）、《八步追魂》（1969）、時裝喜劇《太太懷孕
了》（1970）。拍罷《三十六殺手》（1971）退出影壇，自此
鮮少在公開場合露面。

我覺得我還是幸福的、快樂的，雖然我不曾成功為一個
藝術家，或著我壓根兒不能成功為一個藝術家，可是，
我知道自己現在正在走上這條道路。

1960年初，擁有美術專長的喬莊加盟「邵氏」，受邀為所
屬刊物《南國電影》撰寫一篇自我介紹的短文，内容泰
半圍繞最衷情的「畫」，文字間難掩對藝術的喜愛。喬莊自幼
學習美術，正因為長時間的薰陶，使他比同類型的男演員多了
幾分文藝氣息。

凌波為首的女小生崛起前，喬莊風流倜儻、外型斯文，是
最理想的書生典型，《花田錯》的卞濟、《武則天》的太子賢
乃至《紅娘》（未完成）的張君瑞，詮釋落第舉人、落拓秀才
與落難才子，不是拿畫筆就是拿毛筆；回到現代，他不改氣質
路線，角色不離大學生、畫家、音樂家、世家子。儘管常演文
質彬彬的少年，喬莊卻沒有奶油小生
的脂粉味，反倒多了幾分衝動自主、
叛逆倔強與現代感，在同期男演員中
別具一格。

◈ 從影機緣

喬莊從小喜愛繪畫，興趣持續
到中學時代，再至入讀美專，早將此

喬莊宣傳照

視為終身志業。由上海到香港，他試著以繪畫為生，雖沒辦法賺大錢，倒過得滿足愉快，他也愛看電影，卻從沒想過有天能成為明星。某次喬莊在九龍彌敦道上寫生，被碰巧經過的「長城」導演李萍倩一眼相中，當時他正為新片《三戀》的畫家角色苦惱，眼前這位美專畢業生正好符合理想。經李萍倩引薦，喬莊出乎意料展開演藝生涯，第一部電影就與「長城大公主」夏夢搭配，之後角色不脫第一、第二男主角，星運堪稱順遂。

關於年齡，喬莊於1955年接受《長城畫報》（第四十七期）訪問時，指自己已二十五歲（更正記者二十三歲的說法），即1930年出生，和現今查到的資料1934年有相當差距。兩相對比，應屬《長城畫報》內的第一手記錄可信度較高。

喬莊暢談「藝術‧創作與靈感」。摘自《長城畫報》第八十期（1957.10）

　　1959年底，喬莊離開「長城」，轉入親台灣國民政府的「自由影業」系統，在左右對立的氛圍下，行動被視為「棄暗投明」、「投奔自由」，媒體也對此大幅報導，藉喬莊之口批判中共政權。其實，撇開複雜敏感的政治難題，喬莊轉換公司無疑是為了謀取更好的發展機會，理由和同期「由左轉右」的樂蒂、關山如出一轍。畢竟無論酬勞或演出機會，有「邵氏」、「電懋」等支持的「自由影業」都較左派「長鳳新」（長城、鳳凰、新聯）優渥許多。

◆ 戀情迷霧

　　喬莊入「邵氏」時已二十九歲，「投奔自由」的新聞熱潮一過，媒體又對他展開新一波「逼婚」攻勢，女星名字一個換過一個，似乎都是電影宣傳的煙幕彈。1963年，喬莊為拍攝《山歌姻緣》來台，再度被問起：「何時結束單身生活？」連珠砲點名一堆女星，走馬燈至丁紅時驟然停住，原來此時的喬莊已經臉紅？！不久前，香港娛樂刊物《明燈日報》登出一則喬莊與丁紅論及婚嫁的花邊新聞，台灣記者以此為據窮追猛打，逼得他老實答：「我與丁紅雖

摘自《長城畫報》第四十一期（1955.01）

然是很要好，但卻沒有談情說愛！更沒有提過終身大事！」有趣的是，或許記者認為喬莊沒說實話，於是以「只有待時間來作證人」作結，但事過境遷檢視，時間確實作了證人，證明喬莊沒有撒謊。

眼見與丁紅的緋聞越傳越猛，喬莊承認孤身在港倍感寂寞，但指天發誓「目前並無女友」，他坦承不願追求圈內人，因為「娶太太就得請她好好地主持家務」。喬莊更開出擇偶條件，即年齡小自己六到七歲、能說國語、相貌中上、性格溫柔，有音樂或美術方面的修養。語末，他再三表示想娶不愛交際應酬、忠於丈夫的「家庭婦女型」小姐，在喬莊的心目中，只有這樣的婚姻才能幸福。

《花田錯》劇照，左起為丁寧、樂蒂、喬莊

隔了一年，喬莊依舊孤
家寡人，這會兒對象又換成
活潑俏麗的石燕，而且從某
次訪談看來，戀愛似有幾分
真實。聽到「您和喬莊關係
如何」的問題，石燕笑答兩
人關係「不好也不壞」，卻
也埋怨演員工作聚少離多，
感情不易維繫。與石燕的傳
聞沒多久歸於平淡，兩年過
去，喬莊已是年輕女星口中
的哥哥叔叔，他也樂得搬進

《情人石》電影本事，左為鄭佩佩

位在清水灣的「邵氏影城宿舍」做快樂王老五，整日畫畫、品
茗、打麻將，日子自由自在。眾人好奇喬莊是否抱持不婚主義，
他苦笑搖頭：「我只是沒有遇到自己喜歡的人。」

◈ 尋覓真愛

或真或假的戀情傳了幾年，還是一副娃娃臉的喬莊，實際
已三十好幾。《寒煙翠》外景隊出發前，喬莊索性「先開口為
強」，直指要到台灣物色一位「家庭主婦」。本以為是明星為
求宣傳效果的「撂狠話」，沒想到他說到做到，真在南台灣覓
得理想伴侶。

宣示「找太太」才過三個月，竟傳出喬莊將赴台求婚的消息，對象是一位就讀台北實踐家政學校二年級（現實踐大學）的許小姐。1967年5月，喬莊隨《寒煙翠》外景隊到台南縣珊瑚潭拍攝時，入住台南市華洲飯店，在導演嚴俊的牽線下，結識週末返家度假的飯店二小姐。然而，當記者向許家求證，卻得到「雙方僅是普通朋友」的答覆，許小姐本人稱和喬莊僅見過一次面，但不否認魚雁往返。其實早在曝光前一個月，喬莊已托人向許家提親，唯女方以需要考慮為由暫未回覆。

《紅娘》劇照，喬莊飾張君瑞、杜娟飾紅娘、凌波飾崔鶯鶯，此片未完成，後來拍成的《西廂記》，由凌波反串張生

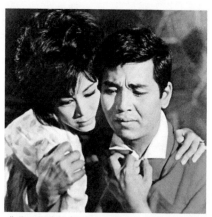

《明日之歌》劇照，左為凌波。摘自《南國電影》第一一二期（1967.06）

隔年，首次擔任導演的喬莊為《劍膽》來台，話題仍舊圍繞婚姻。談起「末婚妻」許小姐，喬莊直言「很相信命運」，雖然這只是兩人的第三度見面，但一切都是緣分，他形容許小

姐漂亮文靜，更重要的是瞭解自己。不過，未來岳父希望喬莊能改行做生意，婚後長居台灣，他承認「這些是都不是說做就可以做的」，間接透露不捨中斷電影事業的心意，「當然，她的父親都是出於好意，而且有許小姐的體諒也就夠了！」為此深感煩惱的喬莊豁然開朗。婚期一延再延，終於盼到未婚妻畢業，1970年底步入禮堂，喬莊從此淡出影圈，不再涉足娛樂界。

◆ 談凌波

　　喬莊和凌波頗有緣分，「梁兄哥」在國語片分別第一次於古《紅娘》於今《明日之歌》當女人，均是和喬莊「談戀愛」。正當凌波以《梁山伯與祝英台》在台引爆熱潮，曾與她拍攝《紅娘》的喬莊也成為記者旁敲側擊的對象，話題左繞右拐，全是這位當紅炸子雞。喬莊談起對凌波的印象，讚她是位態度親切、談吐斯文且純潔的女孩子，待人接物一點也不矯揉造作。對凌波飾演崔鶯鶯的表現，喬莊更是讚譽有加：「一上妝之後，就流露出一個女演員難得的氣質，把自己帶進戲

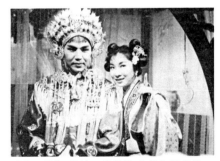

《花田錯》劇照，喬莊被迫穿上新娘裝，右為樂蒂。摘自《電影世界》第十九期（1961.04）

中。凌波實在太聰明了，戲的理解力高人一等，工作態度也非常認真。」

可惜，《紅娘》因為凌波在《梁祝》的反串演出太過成功，導致「邵氏」決定全部廢棄重拍，崔鶯鶯改當張君瑞，紅娘也由杜娟換成林黛（最後拍成的《西廂記》（1965）該角色由李菁飾演）。喬莊得知先前努力白費，

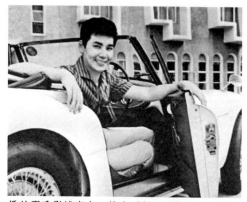

攝於邵氏影城宿舍。摘自《銀河畫報》第七十三期（1964.04）

無奈嘆「演員只有聽從上面的意思」，語畢仍不忘幽默：

> 我很惋惜我和凌波第一回在銀幕上扮演情侶的戲，成了一場春夢。……我在《紅娘》裡的角色將由凌波取代，我是個男人，演男人戲竟然演不過凌波，所以我很佩服她。

喬莊想憶曾在《花田錯》男扮女裝的經驗，渾身不對勁、彆扭得要命，凌波「演男人」卻能這般瀟灑自如，無怪能夠征服萬千觀眾。

年餘，兩人因《明日之歌》再次攜手，這也是凌波在《梁祝》後的第一部時裝片。正式開拍前，《明日之歌》的卡司已

經過四次更替，導演陶秦最早屬意林黛、陳厚主演，後來幾經波折，人選由葉楓（婚變鬧得滿城風雨，本人亦對一再演出歌女角色興趣缺缺）、胡燕妮（與康威的婚戀同樣喧騰一時）輾轉至凌波。喬莊飾演染上毒癮的天才鼓手，凌波則是他一手栽培的歌星，兩人為了「毒癮」爭執衝突、為了「戒毒」相互扶持，對手戲十分精彩。

即使拍戲忙碌非常，喬莊還是不忘最愛的畫筆，精心繪製的人像油畫，為他贏來不少友誼。帥氣男星多如過江之鯽，像他這般真材實料的「文藝小生」卻屈指可數。「有一個人，他願意老老實實走著他自己個人理想的道路，這個人就是我。」沒有汲汲營營，而是靜靜耕耘摯愛的電影事業，喬莊就和他的銀幕形象一樣俊雅溫文。

參考資料

1. 本報訊，〈香港匪方長城公司的名小生　喬莊於偽國慶前投奔自由〉，《聯合報》第八版，1959年10月1日。

2. 本報香港航訊，〈喬莊否認戀丁紅〉，《聯合報》第六版，1963年5月29日。

3. 本報訊，〈喬莊談擇偶〉，《聯合報》第八版，1963年6月17日。

4. 姚鳳磐，〈喬莊口中的凌波〉，《聯合報》第八版，1963年6月18日。

5. 楊蔚、吳心白，〈群星譜〉，《聯合報》第三版，1964年6月13日。.

6. 本報香港特約，〈邵氏開拍明日之歌〉，《聯合報》第八版，1965年12月17日。

7. 本報香港航訊，〈寄情於丹青　喬莊不忘畫〉，《聯合報》第八版，1966年12月23日。

8. 本報香港專訪，〈喬莊將來台灣　找「家庭主婦」〉，《聯合報》第八版，1967年4月14日。

9. 本報訊，〈喬莊好事近　將回國訂婚〉，《聯合報》第六版，1967年7月14日。

10. 本報台南十四日電，〈喬莊的婚訊　女方拒證實　僅稱是普通朋友〉，《聯合報》第六版，1967年7月15日。

11. 台南訊，〈喬莊演出求婚記　嚴俊古都作紅娘〉，《經濟日報》第六版，1967年7月16日。

12. 周銘秀，〈喬莊編導劍膽要做新嘗試〉，《經濟日報》第八版，1968年5月11日。

13. 謝鍾翔，〈喬莊可能重返邵氏　定於年內完成婚事〉，《聯合報》第五版，1968年7月30日。

14. 台南訊，〈喬莊佳期將在明春〉，《聯合報》第五版，1969年5月29日。

15. 本報香港航訊，〈邵氏計畫開拍新片 喬莊構想電影故事〉，《聯合報》第八版，1970年6月22日。

16. 吳昊主編，《男兒本色》，香港：三聯書局，2005，頁38～43。

歌唱綠葉娃娃臉

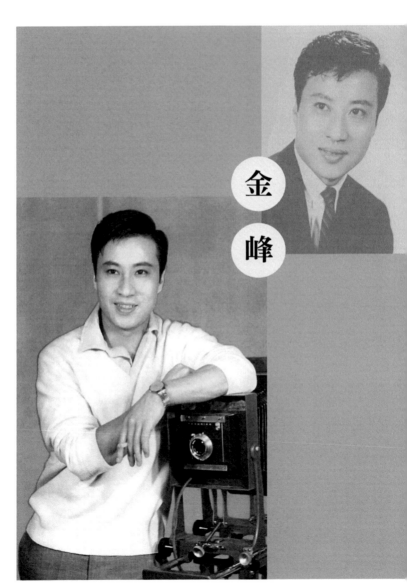

金
峰

金峰

（1928～）

　　本名方銳，廣東潮州人，父親方圓為影圈知名化妝師。抗戰時，輾轉就讀貴陽之江大學、重慶大學，在重慶參演舞台劇。1952年，以本名方銳在港從影，初為配角，作品如：《青春頌》（1953）、《再春花》（1954）、《夜半歌聲》（1956，李英執導）等片，後與林翠主演「自由」出品的《薔薇處處開》（1956）。

　　1955年，正式加盟「新華」，取藝名金峰，與頭牌女星鍾情成為公司獨當一面的銀幕情侶，電影包括：《葡萄仙子》（1956）、《採西瓜的姑娘》（1956）、《郎如春日風》（1957）、《阿里山之鶯》（1957）、《風雨桃花村》（1957）、《一見鍾情》（1958）、《鳳凰于飛》（1958）、《血影燈》（1958）、《百花公主》（1959）、《美人魚》（1959）、《情敵》（1960）、《入室佳人》（1960）、《私戀》（1960）等數十部。五〇年代末，「新華」發掘能歌善舞的女星藍娣（張萊娣），分擔片約忙碌的鍾情。藍娣與金峰合作《百鳥朝鳳》（1959）、《自由戀愛》（1960）、《小鳥依人》（1960）、《茶山情歌》（1962）等。此外，「新華」向

「電懋」商借林翠，赴日本、台灣拍攝的彩色片《碧水紅蓮》
（1960），以及鍾情自資籌拍的《妖女何月兒》（1961）都邀
請金峰任男主角。

　　1962年，「新華」結束在港業務，將重心轉往台灣，
身為當家小生的金峰轉入兵多將廣的「邵氏」，首作為古裝
黃梅調《鳳還巢》（1963），後主演《喬太守亂點鴛鴦譜》
（1964）、《蝴蝶盃》（1965）、《女秀才》（1966）、
《菁菁》（1967）、《雙喜臨門》（1970）、《仙女下凡》
（1972）等。不同於「新華」時期一枝獨秀，金峰在部分
片中退居二線，如：《雙鳳奇緣》（1964）、《藍與黑》
（1966）、《船》（1967）、《少年十五二十時》（1967）、
《春暖花開》（1968）、《狂戀詩》（1968）、《釣金龜》
（1969），戲份次於陳厚、金漢、楊帆、喬莊等男星。1971
年，憑與凌波主演的民初文藝片《啞巴與新娘》（1971），獲
第九屆金馬獎「最佳演員特別獎」。

　　七○年代，兼走諧星、反派路線，亦參與時裝寫實片。
金峰演罷《流殘劍血無痕》（1980），專心投身幕後，先在桂
治洪導演的恐怖片《邪》（1980）任場記，後於《邪完再邪》
（1982）、《搏盡》（1982）及《魔》（1983）晉升副導演。
八○年代中期逐步淡出影壇，移居美國波士頓。回顧三十年的
電影生涯，作品超過六十部。

自《桃花江》（1957）瘋魔華語市場，掀起這股浪潮的「新華影業」成為歌唱片的大宗，一連串由鍾情主演、姚莉演唱、陳蝶衣填詞、姚敏譜曲的類似佳作，掀起陣陣票房熱潮。為一度陷入財務危機的「新華」，帶來超乎想像的滾滾營利。系列電影的成功，除了幕前幕後的配合，與鍾情搭配的小生──金峰同樣功不可

摘自《幸福電影》第十五期
（1958.06）、沙龍攝影

沒，他稱職扮演襯托紅花的綠葉，使情節裡最重要的愛情不至缺角。其實，「新華」老闆張善琨本想以原班人馬延續熱度，無奈男主角陳厚轉投「電懋」，此時加盟的金峰適時遞補空位，成為公司結束香港業務前最倚重的當家小生。

　　相較削瘦的陳厚與壯碩的喬宏，金峰身材袖珍、身手靈活，與體態嬌小的女星十分登對。從「新華」的鍾情、藍娣、林翠到「邵氏」的凌波、李菁、邢慧，都曾與他合作。在以女性為主的歌唱片，身為綠葉的金峰總扮演老實專情、略帶傻氣的可靠青年，他也活潑善舞，展現足與「喜劇聖手」陳厚匹敵的才華。

　　沒有舞刀弄拳的剛猛，少了斯文清瘦的幽雅，金峰就像你我身邊長相正派的年輕人，或許不那麼搶眼，卻在平凡中流露獨特魅力。「相貌端正、個性又好，真沒什麼可挑剔！」粟媽對金峰的喜愛歷經數十年未曾動搖，畢竟從《採西瓜的姑娘》

到《仙女下凡》，他一貫可愛
敦厚的銀幕形象，早已深植影
迷記憶。

◈ 最佳綠葉

　　《桃花江》超乎想像賣
座，不僅把鍾情捧成炙手可熱
的歌唱片巨星，更在影壇掀起
一股瘋狂熱潮。就在「新華」
準備籌拍同類影片時，男主角
陳厚卻投入「電懋」懷抱，讓
好不容易找到「賺錢之道」的
老闆張善琨頗感無奈。如此形
勢倒成為金峰的契機，初加盟
「新華」的第一部戲《葡萄
仙子》，就與當紅的鍾情搭
配，電影上映後大受歡迎，
助金峰站穩主角地位。之
後，凡由鍾情主演的電影，
男主角十之八九是金峰，此
刻的他，名符其實是鍾情最衷
情的銀幕情人。

金峰因歌唱片星運大開，圖下文字敘述：「小生金峰，加入新華旗下，時來運至，聲譽鵲起。置美車於先，購華屋於後，小生群中置業之第一人也。」，摘自《幸福電影》第二十期（1959.07）

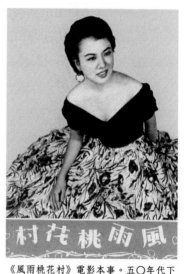

《風雨桃花村》電影本事。五○年代下半，鍾情與金峰合作多部歌唱愛情片，是最受歡迎的銀幕情侶

　　五〇年代下半，歌唱電影達到極致，也是兩人最風光的時刻。自資籌拍《那個不多情》（1956）的作曲家姚敏，向「新華」老闆童月娟商借金峰為男主角時，提出港幣六千元的高酬勞（鍾情已達萬元之譜），足與當紅的陳厚、張揚媲美，列入國語片一線男星之林。金峰可謂歌唱片獲利最多的男星，乘上《桃花江》順風車，與鍾情合作搭檔，知名度快速竄起。待鋒頭轉弱，星途也未如鍾情那般大起大落，當她突然由紅翻黑，金峰與新星藍娣合演的作品仍保持穩定票房，隨後轉入「邵氏」，延續自己的電影生涯。

《私戀》劇照。摘自《私戀》電影本事

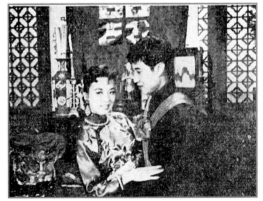

《郎如春日風》劇照。摘自《郎如春日風》電影本事

◈ 美滿婚緣

早在重慶就學期間，十九歲的金峰便對蘇州小姐的沈雲（1929～）一見傾心，經過一番費勁追求，終於締結良緣。赴港後，沈雲也投入影圈，參與《春天不是讀

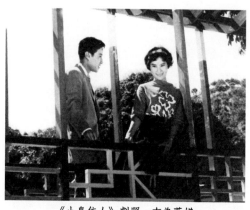

《小鳥依人》劇照，右為藍娣

書天》（1954）、《曼波女郎》（1957）、《野玫瑰之戀》（1960）、《野花戀》（1962）等數十部電影，多飾演個性嬌縱、與女主角對立的角色。私底下，沈雲與同屬演員的丈夫家居幸福，組成兩男兩女的「雙好」溫暖家庭。

加入「邵氏」不久，金峰接受《南國電影》雜誌訪問時，提出對家的看法：

> 每一個人必定先有家，才有「我」，這個「我」是組成家庭的一份子。

雖是獨生子，但父親方圓對金峰從不溺愛，養成他孝順父母、愛護家庭的性格，無論何時，只要談到孩子，金峰就樂得眉飛色舞。如此兼顧家居的紅星實屬少數，畢竟工作忙、誘惑多，

只要稍不注意就掉進陷阱。金峰除本身個性使然，也和有位影圈資歷更深厚的父親在一旁監督不無關係。

◈ 化妝師父親

　　金峰的父親方圓，是影圈極知名的化妝師，自四〇年代末起，數百部電影的化妝都由他負責，只要稍留意開頭字幕，就能看見方圓的名字。這位影響演員美醜甚巨的幕後功臣，也偶爾客串電影演出，從早期的《花外流鶯》（1948）、《明天》（1953）到《一見鍾情》（1958）、《蘭閨風雲》（1959）等片都可看到他的身影。

　　方圓對藝術十分投入，幼時參與不少「電懋」名片的作家鄧小宇，對他尤其印象深刻：

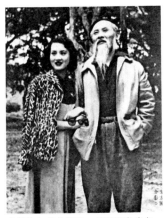

方圓為知名化妝師，偶爾客串演出，圖為他和影星尤敏合作《明天》時留影。摘自《電影圈》（港版）第十一期（1953.06）

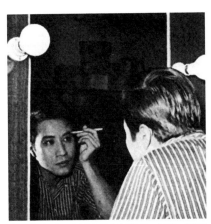

虎父無犬子，金峰也是化妝高手。摘自《南國電影》五十八期（1962.12）

我記得有一位我們尊稱為方爺爺的化妝師方圓先生，一頭銀白髮，留著修剪得很有型的鬍子，經常戴上法式鴨嘴帽，穿蘇格蘭式大格子恤衫，卡奇褲，結絲領巾，駕著他的電單車，風馳電掣地往返片場，有型到極。他雖然只是一名化妝師，但一直以藝術家自居，他尊重、重視他的職業，以此為榮，而同時，他亦受周遭的人尊敬。

透過鄧小宇的敘述，彷彿見到一位氣質幽雅的洋派紳士，不只認同、更珍視自己的工作。每次為演員化好妝，方圓都會將拍照留底，一面是為紀念，另一面也有歸納經驗的積極意義。

聲名遠播的方圓，吸引不少名人跨海求教。1962年初，榮獲第三屆中國小姐第一名的方瑀（即前副總統連戰夫人），就為此慕名赴港，向

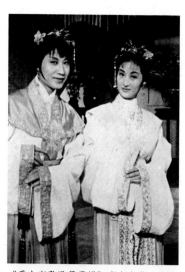

《喬太守亂點鴛鴦譜》穿上女裝，右為李香君。摘自《南國電影》第六十七期（1963.09）

「滿頭花白髮、蓄留長長花白鬍子」的方圓請益。金峰身為演員，也得到父親傳授技巧，對電影化妝術頗有研究。

◈小生宿命

被譽為「袖珍小生」的金峰青春活潑，左看右看都像小伙子，即使直逼四十大關，仍被派演《少年十五二十時》，另類的超齡演出，使他有感而發：「怎麼我都長不大？」接到拍片通告時，金峰曾堅決不肯接受片中與他年齡相差懸殊的角色，卻還是拗不過公司，勉為其難再扮高中生，與小自己十九歲的邢慧演一對學生情侶。有趣的是，儘管外型看不出差異，一場熱舞戲卻讓他露餡，金峰半開玩笑：「我年紀大了，跟年輕的邢慧跳完一場『阿哥哥』後，真把我給累慘了！」

邢慧以外，金峰也和與自己孩子差不多大的李菁合作《菁菁》、《仙女下凡》。說實話，若不提兩人

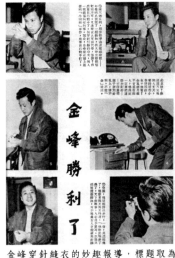

金峰穿針縫衣的妙趣報導，標題取為「金峰勝利了」。摘自《電影世界》第十九期（1961.04）

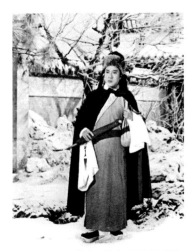

《雙鳳奇緣》劇照。摘自《南國電影》第七十五期（1964.05）

真實年齡，真想不到眼前這位年輕男子，竟是二〇年代末出生的中年人？！

　　走過歌唱片風潮，鍾情選擇息影，轉入繪畫領域；金峰則在「邵氏」開啓新春，嘗試古裝黃梅調、時裝歌舞喜劇等，也利用拍戲空檔學習幕後工作，朝導演之路邁進。銀幕外，金峰的私生活簡單自律、工作踏實穩健，導致媒體難作文章，緋聞少之又少。他很能體會影圈浪潮更替，適時轉換角色，就像以電影為終身職業的公務員，確實演好每個交給自己的劇本。

參考資料

1. 本報訊，〈港星動態〉，《聯合報》第六版，1958年3月2日。

2. 本報訊，〈金峰抵台　將拍新片〉，《聯合報》第八版，1959年11月16日。

3. 本報香港航訊，〈藝人藝事〉，《聯合報》第六版，1961年1月15日。

4. 王會功，〈塗丹染黛初妝成　紅顏請教白頭翁　方瑀香港學化妝記〉，《聯合報》第三版，1962年7月29日。

5. 本報訊，〈邵氏三星抵台〉，《聯合報》第八版，1965年7月12日。

6. 本報訊，〈金峰昨天抵台　參加菁菁拍攝外景〉，《聯合報》第七版，1966年5月8日。

7. 左桂芳、姚立群編，《童月娟：回憶錄暨圖文資料彙編》，台北：文建會，民90，頁114、126～127。

8. 吳昊主編，《男兒本色》，香港：三聯書局，2005，頁44～48。

9. 藍天虹，《八十載滄桑話舊》，台北：三藝文化，2007，頁96。

10.鄧小宇，「一種生活方式的消逝」，香港電影資料館第十九期通訊。http://www.lcsd.gov.hk/CE/CulturalService/HKFA/chinese/newsletter/nl19_3.html

獨行人生路

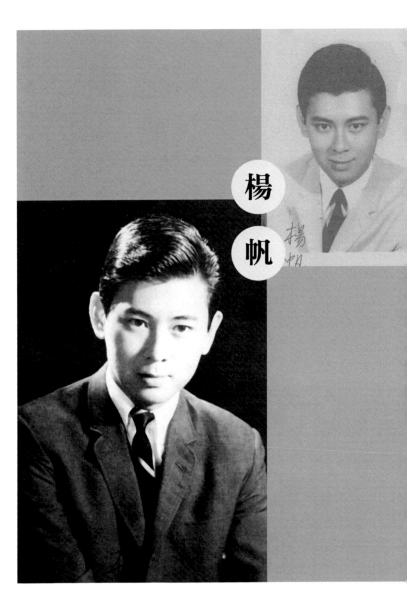

楊帆

楊帆

（1943～2006）

　　本名楊光熹，四川威遠人，幼時隨家人遷台，在台灣接受教育，畢業於國立台灣藝術專科學校（簡稱國立藝專，現改制為國立台灣藝術大學）。1963年，以本名參與李行執導的《街頭巷尾》（1963），飾演一名兼差送報分擔家計的孝順高中生，表現恰如其份。「中影」新任總經理龔弘籌辦「影藝研究班」，專收對電影有志趣的青年，他以藝名楊帆修讀「演技研究」課程，同學尚有「中影」演員王莫愁、唐寶雲，以及新人唐美麗（即丁珮）等三十餘人。

　　1966年中，加盟「邵氏」為基本演員，訂下七年合約，攜新婚妻子前往香港。楊帆首先在瓊瑤原著的《船》（1967）擔任要角，一舉成名，躍升時裝文藝紅星。與此同時，「邵氏」小生陣容發生重大變化，戲路相仿的陳厚、關山、金漢皆因故減少片量，楊帆外在條件佳、年紀輕且簽約時數長，被視為重點栽培對象。1967至1970年，為楊帆的黃金時期，主演十多部電影，與胡燕妮、井莉、凌波等一線女星搭配，包括：《青春鼓王》（1967）、《春暖花開》（1968）、《雲泥》（1968）、《狂戀詩》（1968）、《慾慾狂流》（1969）、

《兒女是我們的》（1970）、《胡姬花》（1970）、《青春戀》（1970）、《女子公寓》（1970）等，橫跨文藝愛情、情境喜劇、浪漫奇情、家庭倫理，古裝片僅《鬼新娘》（1972）一部。

走紅之際，楊帆曾因片酬問題與「邵氏」偶有爭執，但很快透過溝通煙消雲散，對公司的重要性與日俱增。1970年初，和結褵三年的妻子陳海倫於台北簽字離婚，獨子由前妻扶養，楊帆因此大受打擊，一度以十二指腸患病為由，請假留台治療。經數月調養，身體恢復健康，接拍「邵氏」與「新華」合資的聊齋型影片《鬼新娘》，不久與「邵氏」解約。同年9月，因憂鬱症入院，康復後重返影壇，主演《先生太太下女》（1971）、《琴韻心聲》（1971）、《她怎麼辦》（1972）。

七〇年代前半，轉投小銀幕，加入「華視」為基本演員，又在朋友介紹下演出「中視」連續劇《大路》、《大地風雷》、《一代暴君》等。期間，精神分裂症病況加重，常因妄想而無法專心工作，病發時更是「狀況連連」，母親為此疲於奔命。1977年，家人幾經考慮，決定將他送至台中市靜和醫院療養。此後數十年，楊帆成為醫院最資深的病患，長住醫院附設的「康復之家」，每日除例行復健，看電視、做手工、念佛經就是他生活的全部。2006年10月，因呼吸窘迫送往署立台中醫院檢查，發現為肺癌末期且已擴散，一週後病逝，享年六十三歲。

1996年，人間蒸發十九年的楊帆，撥了一通電話給「中視」老同事金滔：「我可以出來了，你來看看我，好嗎？」曾經俊俏帥氣、文質彬彬的一線文藝男星，再現身，已是身型發福的中年人，看來比實際年齡還要大些，直爽的金滔忍不住問：「你怎麼胖這麼多？臉上坑坑洞洞，你以前是美男子、白面小生，是吃藥嗎？

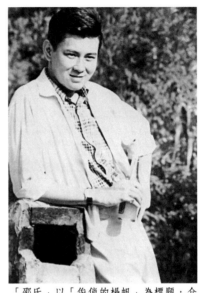

「邵氏」以「俊俏的楊帆」為標題，介紹新加盟的台灣小生。摘自《南國電影》第一〇八期（1967.02）

裡面很苦嗎？」「天天吃藥、治療，不能出來，看不到朋友，沒有希望，不知道有沒有明天，你說能不變樣嗎？」七〇年代初，楊帆事業正好，精神卻出狀況，離婚後更每況愈下，時常莫名其妙發笑、無故缺席、忘了付錢……母親實在沒辦法，只得將他送至療養院，從此一待三十寒暑，靜靜度過漫漫餘生。

六〇年代中，「邵氏」全力擴張業務，積極發掘新星，一面透過「南國實驗劇團」招考培訓，另一面也將觸角延伸至彼岸台灣，揀選具潛力的青年演員。「邵氏」的眼光高且準，被看中已十分難得，受公司力捧更需天時地利。綜觀由台赴港的新人中，能在影壇佔有一席之地的，女的就屬何莉莉，男的大

概只有凌雲（拍台語片時藝名龍松）和楊帆。

楊帆身高六呎（約180公分），容貌斯文、體型修長，舉手投足散發略顯青澀的儒雅氣質，或許是本身性格使然，他總給人害羞沉默的印象。回到現實生活，面對巨大的拍戲和婚姻壓力，楊帆選擇以治標藥物硬撐而非傾吐求救，久而久之，問題越積越多，也越來越難解決。一如他和井莉主演的《雲

二十出頭，楊帆就擁有不凡的憂鬱氣質

泥》，楊帆的心裡似乎也有一堆堆看不清的雲和泥，這些解不開的謎團，最終也成為他無法重返社會的遺憾。

◈ 好的開始

楊帆，是目前台灣影壇最有希望的小生人才，他具備時代中國青年優美的典型，俊雅而富有個性，今年二十歲的他，比任何一個以往的台灣國片小生看來「順眼」！

1964年開春，時任記者的姚鳳磐就送給「小帥哥」一份暈陶陶的大禮，更難能可貴的是，他是整篇文章中唯一論及的男星，足見對楊帆的青眼看待。坦白說，影圈好看的演員不少，但能

領受「俊秀」二字的卻不多，因為除了外貌一表人才，還需要
內蘊的氣質，偏偏這「氣質」看不見、摸不著。只能說祖師爺
賞飯，有的就是有。

　　沒多久，識才的「邵氏」簽走這位「台灣影壇的希望」，
將他帶進更寬更廣的華語市場。隨著《船》的賣座，楊帆也像他
的藝名般正式啟航，才第一年，就有機會主演投資甚巨的《雲
泥》，星運可謂順遂。分析箇中原由，首先是《船》的導演陶秦
發覺楊帆是可造之才，因此特地在新作予以提拔；其次是楊帆有

甫到香港，楊帆對電影事業滿懷希望。摘自《銀河畫報》第一○五期
（1966.12）

出眾的外型和戲劇根基，演技頗受肯定，加上不斷研究劇本的好學精神，才能以新人之姿挑起大樑，一位與楊帆合作的導演更不諱言：「他有高貴的氣質，基本的條件夠，只要他自己努力，是大有前途的！」

自己做足功課，時空環境也助楊帆一臂之力，使他在新舊交替階段趁勢而起。回顧當時，「邵氏」小生群主要分作文武兩個區塊：古裝武俠以王

楊帆自述與妻子是「為相愛而離婚」。摘自《銀河畫報》第一二七期（1967.10）

羽為首，007式的時裝間諜片則有王俠、張沖、唐菁，人才濟濟；專拍文戲（時裝文藝、歌舞）的男演員卻嚴重斷層，最倚重的陳厚年齡漸長又有健康問題，關山的合約即將期滿，續約與否尚未可知，金漢則因與凌波的婚姻與公司關係緊張。東減西扣，真正能無後顧之憂任用的只有喬莊、凌雲和楊帆。三人中，楊帆雖然戲齡最短，卻也是形像最清新、可塑性最高的一個。種種優勢無形間加強公司對他的信任，主角通告一部接一部，酬勞也升至兩千港幣，無疑是時裝男星中的吃香人物。

◈ 愛的波折

簽下夢寐以求的「邵氏」合約，與一見鍾情的女友結婚，二十出頭的楊帆體會人間最樂的雙喜臨門。楊帆的新婚妻子名叫陳海倫，出生富裕的貿易商家庭，美國學校畢業後，曾以藝名陳瑛走上伸展台，也於《煙雨濛濛》（1965）飾演女主角歸亞蕾的妹妹。1966年，正值二八年華的她情竇初開，義無反顧嫁給心目中的Mr. Right，成為最幸福的六月新娘。

為配合楊帆的演藝事業，陳海倫和丈夫移居香港，並在啟德機場找到一份英國航空的地勤差事，兩人育有一子。不同於工作順心，夫妻感情一直處在不穩定狀態，短短三年就有過兩次分居紀錄。負面消息傳出，楊帆澄清兩人是「為相愛而分手」，並激動地說：

> 她嫉妒！她愛我，愛得不得了，愛得甚至看到我和女主角在銀幕上擁抱都痛苦得要死。我一拍戲，少不了這些鏡頭，而看到她的一次又一次的煎熬，我著實於心不忍……

楊帆勉強同意分居，但或許是還有依戀，過一陣子重修舊好。糾纏至1970年初，仍無法避免勞燕分飛的結局，在台北辦妥離婚手續。記者問及原因，雙方均認為是自己個性太強，無法相互容忍，才不得不結束四年情緣。

甫恢復單身，陳海倫計畫重返銀幕，接受劉家昌邀請，在其執導的文藝悲劇片《我要你回來》擔綱演出。陳海倫否認此舉是要給前夫「顏色瞧瞧」，她開朗表示：

> 我與楊帆的事情已經過去了，我希望逐漸能夠將他淡忘，我演電影，是因為我很喜歡演電影。

談及有無破鏡重圓的機會，她搖搖頭：「過去我們分居過，但也曾復合過一段時間，假如有可能的話，是不會到律師那裡辦正式離婚手續的。」語畢，陳海倫承認楊帆「是個好人」，但彼此都有「不能忍讓」的銳角，所以無法「白首偕老」。附帶一提，陳海倫後來演過電視劇、主持電視節目，結束第二段婚姻後赴美深造法律課程，1980年再回到台灣，已是執業律師的得力助手。

對於婚變的結果，沒有前妻的瀟灑積極，楊帆顯得落寞非常，初期都留在永和家中，無視「邵氏」催促返港的指示。相較當時將問題歸於性格不合（或著說太合以致同性相斥），獨居療養院十九年的楊帆對老友金滔道出另一層真相：

> 二十六年前是因為精神有問題才導致婚姻破裂、事業失敗。我因為工作壓力大，所以靠吃藥維持，沒想到害了我一輩子，如果沒有住進精神病院來，一定流浪街頭，死定了！

◈ 精神壓力

　　楊帆自我要求高，有時甚至到嚴苛的地步。拍攝《雲泥》期間，他為了有好的表現，無論在片廠或宿舍，都不斷翻閱劇本，反覆瞭解情節、揣摩角色，半點不放鬆，認真好學有目共睹。他雖是知名編劇汪榴照（1926～1970）的妻舅，但楊帆入「邵氏」不久，姊夫即另謀高就，他在公司的成就，完全是自己努力不懈所致。正是如此「求好心切」的性格，楊帆常不自覺繃緊神經，形成惡性循環。1970年，他與妻子仳離後不願回港，以十二指腸患病、需就醫休養為由，向公司請假。當年包括「邵氏」和報章雜誌，都猜測是為爭取提高酬勞或有意提前解約而怠工，但從事後諸葛的角度觀察，此時的楊帆已受精神問題困擾，無法應付緊湊的片廠生活。1970年9月，楊帆的姊姊楊泮麗由港返台，她還未從丈夫汪榴照突然去世（8月初因精神衰弱服安眠藥自殺）的陰影復原，就面臨弟弟住院的驟變。被問到楊帆的情形，她婉轉答：

> 楊帆近幾個月來，由於情緒欠佳，抽煙抽得很厲害。他最近脾氣的確有些暴躁……也因為情緒激動而不停的嘔吐，家裡人才將他送進醫院。

　　一位在七〇年代與楊帆有密切接觸的朋友，曾以筆名齊國發表文章〈楊帆的一生〉，對他返台後的境遇，有貼切的紀

錄。文中描述楊帆真正發病是在日本拍戲時：「大吼一聲，整個人都變了，送回香港青山醫院，好好壞壞的。」（推估這部電影是《青春戀》，楊帆在片中飾演練就一身空手道本領的富家子，打架時都會伴隨吼聲。）他認為楊帆個性善良，拼命壓抑委屈，才因無法負荷過重壓力而爆發。二十七歲開始，楊帆不

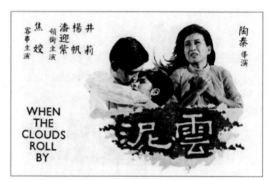
《雲泥》廣告，女主角為井莉

《雲泥》劇照，右為潘迎紫。摘自《南國電影》第一二二期（1968.04）

時進出醫院治療，最初還以胃酸過多等理由搪塞記者，日子久了，也不再隱瞞精神患病的事實。齊國回憶，他偶爾見「帥氣依舊」的楊帆自顧自傻笑，問他笑什麼，他條理答：「想起以前好笑。」有新聞指楊帆病發時會傷害人，齊國不以為然：「報導說他跟人打架鬧進警局，我不相信，別人打他，他根本

不會還手。」由於病況越趨嚴重，他曾請「中視」的朋友找楊帆拍戲，本想：「可能讓他高興，病應該會好些。」未料開鏡當日，病發的楊帆竟穿著帥氣軍裝戲服跑到他家，煙一根接一根抽個不停，戲也沒辦法再演下去。

之後幾年，楊帆的病況反覆，年邁的母親漸漸無法處理兒子越來越多「突如其來」的麻煩，只能忍痛把他送進療養院。養病的日子，高帥的楊帆依舊待人有禮，歲月也在不知不覺間流逝。「我不後悔退出影劇圈，這麼多年來，我花了半生

楊帆歌喉不錯，有時以音樂抒發心情。摘自《銀河畫報》第一二七期（1967.10）

積蓄，但命保住。勸圈內朋友一句話，如果環境可以，不如急流勇退。」隱居十九年的楊帆有感而發。

◆歸於平淡

楊帆在醫院過得低調平靜，隨著病情穩定，就移居鄰近的復健社區「康復之家」。他每天在醫院服務台幫忙，支領微薄薪資，日常作息固定，和前半生的銀色絢爛截然不同。楊帆在

院內行動自由，想起許久未見的老友金滔，主動致電請他來台中探望，這也是楊帆住進「杜鵑窩」後，第一次、也是最後一次在媒體前曝光。

「我在這兒站了五個小時，金凱利，你遲到啦！」「楊凱利，你一點不像有毛病的人，看來比我還正常！」金滔、楊帆互稱「凱利」，是昔日熟朋友的招呼語。他帶老友到宿舍參觀，走過一排鐵窗房舍時，不停有人喊著「恭喜」，楊帆解釋：「他們叫我的名字，光熹，我是這兒最老資格的病人，沒有人不認得我。」他的睡床由木板釘成，灰灰舊舊，唯一的擺設是兒子的照片：「加州大學畢業了，在IBM上班，過年時回來看過我一次，你看，他和我年輕時多像！他給我寫信，但沒時間來看我，我好想他！」楊帆把孩子的信妥善收著，是他最珍貴的寶貝。金滔見楊帆應答如流，對外界資訊知之甚詳，好奇他為什麼不回家？楊帆的答覆坦率中有幾分辛酸：「我有行動自由，但還要吃藥，不然會出狀況。我沒有家可回，也不想離開這裡。」醫院裡多數人都知道他

《兒女是我們的》劇照，右為凌波，兩人因戲結緣，認做乾姊弟。摘自《南國電影》第一四三期（1970.01）

過去是大明星，也常提起風光往事，他都是微笑以對。

　　楊帆很適應院內規律簡單的步調，但金滔的造訪與相關報導，意外使生活受到干擾。其實早在與金滔告別時，楊帆就曾透露：「我是不能外出的，更不能受訪，為你破了例！」本來遺忘的「心底死水」，因為金滔的到來又「起了波動」，楊帆情緒起伏太大，親人、院方基於保護立場，要求他不能再

楊帆以俊秀青年的靦腆氣質風靡影壇

公開談近況，也從此拒絕訪客。生命的最後幾年，楊帆平日不是到佛堂念經禮佛，就是在院內照顧大狗，平淡走完人生路。

　　楊帆是很認真的演員，不論扮演怎樣的角色，都是那樣傾心費勁準備。他最擅長斯斯文文的有為青年，《雲泥》滿懷理想的實習醫生、《慾燄狂流》正直重義的建築師、《狂戀詩》守護純愛的含蓄男孩，楊帆就像來自小說的白馬王子，完美而專情，而他也正能把握那種味道。相形之下，《春暖花開》的脫線搞笑、《青春戀》的狂放不羈，就非楊帆本行，雖然他仍盡心盡力揣摩，卻總無法像陳厚、金峰那般如魚得水。

　　不知道楊帆如何看待這段「邵氏」時光，是像情緒不穩時說得「很好笑」，還是住院後一抹沉默微笑？他把自己逼得太

緊，想滿足全部的期待，一心做到最好，結果卻回過頭壓垮自己。楊帆的一生因精神分裂症斷成兩塊，前半是神采飛揚的沙龍照，後半是儉樸低調的黑白片，哪一段比較快樂、哪一段比較不悲傷，或許只有歷經箇中滄桑的「光熹」最清楚。

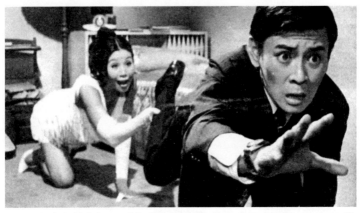

楊帆在都會喜劇《女子公寓》的妙趣鏡頭。摘自《南國電影》第一四三期（1970.01）

參考資料

1. 本報訊，〈中國影壇創舉！中影公司將設立電影研究班〉，《聯合報》第八版，1963年6月12日。

2. 姚鳳磐，〈新年談影壇新人〉，《聯合報》第八版，1964年1月1日。

3. 本報訊，〈汪榴照返台〉，《聯合報》第八版，1966年6月13日。

4. 本報香港訊，〈邵氏小生陣容改變〉，《聯合報》第五版，1967年11月3日。

5. 本報香港航訊，〈岳楓執導新片〉，《聯合報》第八版，1968年9月16日。

6. 本報香港航訊，〈文藝時裝片，票房不理想！〉，《聯合報》第五版，1968年11月19日。

7. 本報香港航訊，〈邵氏公司小生　楊帆逐漸走紅〉，《聯合報》第八版，1969年4月21日。

8. 本報訊，〈小生楊帆　來台演唱〉，《聯合報》第三版，1969年12月28日。

9. 本報訊，〈影壇怨偶　不合終離〉，《聯合報》第五版，1970年1月7日。

10.本報訊，〈邵氏影星楊帆　暫無返港跡象〉，《聯合報》第八版，1970年1月19日。

11.本報香港航訊，〈楊帆要求提前解約　邵氏正研究中〉，《聯合報》第五版，1970年1月23日。

12.本報訊，〈陳海倫受聘　主演珊瑚戀〉，《聯合報》第四版，1970年2月8日。

13.謝鍾翔，〈陳海倫重回銀幕〉，《聯合報》第五版，1970年2月13日。

14.本報訊，〈楊帆與邵氏間　誤會已經冰釋〉，《聯合報》第五版，1970年3月31日。

15. 本報訊，〈婚姻破裂情緒失寧　楊帆住進精神病院〉，《聯合報》第三版，1970年9月17日。

16. 戴獨行，〈纖秀雅靜的陳海倫　重回螢光幕〉，《聯合報》第五版，1970年7月30日。

17. 北朗，〈陳海倫回鄉情怯〉，《聯合報》第九版，1976年4月21日。

18. 張德光，〈陳海倫銀河勇退　在美做律師助手〉，《聯合報》第九版，1980年7月1日。

19. 粘嫦鈺，〈楊帆飛越19年杜鵑窩歲月〉，《聯合報》第二十二版，1996年9月3日。

20. 粘嫦鈺，〈楊帆　精神病院優閒過日〉，《聯合報》第二十六版，1999年5月16日。

21. 粘嫦鈺，〈瀟灑金滔　暗藏有情有義〉，《聯合報》D3版，2006年2月19日。

22. 洪敬浤，〈楊帆住院29年　去年十月肺癌過世〉，《聯合報》D2版，2007年2月3日。

23. 吳昊主編，《男兒本色》，香港：三聯書店，2005，頁83～86。

21. 齊國，「楊帆的一生」，2008年7月29日。
http://tw.myblog.yahoo.com/jw!IIKv9FOZBRj7353wOnro/article?mid=3911&sc=1

日式靚仔炫目秀

妳是林沖迷

應知林沖事

林沖

林沖

（1936～）

　　本名林錫憲，出生年有1934與1936兩種說法，1969年的報導指他快滿三十歲，又有1939年的可能（信度較低）。福建彰州人，出身台南望族，幼時學習民族舞蹈、芭蕾舞等，為日後表演奠定基礎。有日本血統（祖母是日人），父親曾任省議員並經營生意，但他對從商毫無興趣，就讀淡江英專時，報名應徵「台製」籌拍的台語片《炎黃子孫》（1956），獲錄取為第二男主角。

　　1957年自軍中退伍，開始參與電影演出，包括：國語片《荳蔻春戀》、台語片《結婚五年後》（1959）、《可憐的媳婦》（1959）等，偶爾登上電影雜誌，是頗具潛力的新進小生。六〇年代初，赴日進修影劇，接受舞台、歌唱訓練。期間因父親生意失敗開始半工半讀，偶被日本知名電影公司「東寶」發掘，先參與「寶塚劇場」大型歌舞劇「香港」（1961，女主角為香港影星李湄及日本「香頌女王」越路吹雪），後在港（電懋）日（東寶）合作的電影《香港・東京・夏威夷》（1963）、《香港之星》（1963）任配角，演出日本片《戰地之歌》（加山雄三主演）、《香港瘋狂作戰》（濱美枝主演）

及《山貓作戰》（佐藤允主演）等。與此同時，和日本哥倫比亞唱片簽約，成為旗下基本歌手。

　　1968年，林沖赴港登台，以日式偶像的前衛打扮搭配載歌載舞的表演引爆轟動，陸續出版「香港旅情」、「東京夜來香」等國語唱片。不久，林沖加盟「邵氏」，主演《大盜歌王》（1969）、《青春萬歲》（1969）及《椰林春戀》（1969），並與泰國女星合作兩部電影。七〇年代中，回台灣專職演唱，到東南亞、歐洲巡演，偶爾客串電影，較知名的作品為《女朋友》（1974）。1987年赴日經商，逐漸淡出影圈，2004年初墮馬受傷，手術後康復，近年偶爾在老歌演唱會、綜藝節目玩票性質演出，現居台灣。

「鑽石鑽石亮晶晶，好像天上摘下的星……」小時看年逾六十的林沖演唱「鑽石」，雪白緊身襯衫、金色亮眼項鍊、停格帥氣動作，加上露齒甜笑的模樣，一舉一動盡是日系偶像風情。坦白說，咬字是缺點也是特色，過份捲舌與日式發音交互作用，形成一種「不標準」的迷人魅力，同理可證於翁倩玉，但她的「症狀」還沒有林沖明顯。偶見林沖，他仍是同世代裡最帥、最時髦的一個，不只注重打扮身材，風度更是他的優點。面對別人的「虧」，林沖總是笑著臉無辜搖頭，很少見他尖嘴利牙出招，溫文氣質就像大家族教育下的翩翩貴公子，有點不識人間險惡，有些過度浪漫，卻也擁有令人無法抗拒的可愛性格。

六〇年代末，林沖在香港掀起旋風，具生意眼的「邵氏」立即邀請加盟，雙方訂下三年合約。未幾，他接下張徹導演的《大盜歌王》，與女主角何莉莉靚衫一套換過一套，畫面漂亮至極──林沖身上出現男演員少見的繽紛色彩，鮮橘色泳褲搭同系運動外套、亮紅色T

林沖正式從影前，已不時登上影劇雜誌，此為他（當時用本名林錫憲）與知名舞蹈家蔡瑞月合演「月光舞」的珍貴留影。摘自《銀河畫報》第七期（1958.09）

恤配超短褲與脫鞋。林沖讓亮色系佔領全身行頭,甚至比何莉莉還醒目。

「邵氏」有意讓林沖的銀幕形象趨向貓王Elvis Presley,尤其是他誇張的耍帥招式。企圖在日籍導演史馬山(本名島耕二)執導的《椰林春戀》最是明顯,劇情全然脫胎自貓王主演的《Blue Hawaii》(1961),譬如:林沖對開車的何莉莉唱《不變的情》,貓王同樣對駕跑車的女主角唱《Always true to you》;歐陽莎菲飾演的母親角色,無微不至愛護兒子的喜感,和《Blue Hawaii》異曲同工;男主角都為唱歌毅然拋棄萬貫家產,自食其力當導遊。林沖能歌擅舞,又敢於嘗試各種造型,無怪征服港台觀眾。

◇香港迷情

林沖在香港因絢麗歌舞一炮而紅,記者分析他的崛起:「全是由於歌喉動人與翩翩的風度,吸引了大量的聽眾。」國語歌壇長期陰盛陽衰,更從未有像林沖這樣充滿異國風情、毫不保留賣弄帥氣的男歌手。因此當他第一次到港,立刻大出風頭,不只電視台、夜總會、唱片公司盡力爭取,連「邵氏」也捧著高片酬聘請拍片。

另一個讓林沖知名度大增的原因,是和香港知名騎師郭子猷拜把兄弟的關係。由於義兄的介紹,林沖結識許多社會名流,名聲也跟著越來越響,不少貴婦名媛欣賞他的歌喉與彬彬

有禮的態度，甚至傳出
與有夫之婦暗生情愫。
類似消息不只一則，急
得林沖趕緊消毒：「這
種傳言對我不太妙，是
重傷的暗劍！」否認任
何桃色緋聞。

在「邵氏」期間，
林沖的頭兩部電影都與
何莉莉搭配，《大盜歌
王》導演張徹更「硬性
規定要正面、側面熱吻

林沖迷戀東方之珠。摘自《銀河畫報》第
一一六期（1967.11）

鏡頭」，導致男女主角反覆親個不停，因此有了假戲真作的花
邊。有趣的是，時隔三十五年，林沖談起往事，竟然毫無曖昧
只有糗事。他回憶當年何莉莉很愛美，男友趙公子又追得勤，
儘管天氣炎熱，還是堅持每天換一套貂皮大衣，助理導演午馬
忍不住揶揄：「好冷呀！」何莉莉維持一派高貴氣韻答：「我
感冒！」林沖笑言「見識當家大牌花旦的架勢」。

◆ 歌舞動作

剛拍完《獨臂刀》（1967）與《獨臂刀王》（1969）的張
徹，卻在一次訪談中聲稱：「打算從武俠片打打殺殺的圈子裡

『退役』了,另闢蹊徑,自多方
面興趣求發展。」張徹的新概念
是「現代武俠」與「歌舞動作」
結合,他認為演出這類電影,必
須具備歌舞能力,也要有打鬥角
色的條件,所以要會唱歌、會舞
蹈,也有演戲經驗的演員……。
從事後諸葛的角度分析,張徹後
來非但沒有退役,反而成就七○
年代的男兒旋風,回過頭看這篇
報導,十有八九是為即將上映的
《大盜歌王》抬轎。

　　林沖在《大盜歌王》既是靚
仔又是打仔,雖不及動作片拳拳
到肉、節奏緊湊,卻也有007「出
拳加大特寫」的風格。稍嫌美中
不足的是,群架戲時,打手安排
過多,使林沖疲於應付、氣喘噓
噓,看來著實有點不夠瀟灑。至
於最後一場在攝影棚(即邵氏片
廠)追逐的戲碼,經過《梁山伯
與祝英台》(1963)中祝英台
(樂蒂飾)家前的小橋、《血手

都會氣質濃厚的林沖,表示自己
也能拍武俠片。摘自《銀河畫
報》第一一六期(1967.11)

印》（1964）裡林肇德（凌波飾）挑水的小溪等，對黃梅調戲迷而言，更有一番「舊地重遊」的趣味。

◆ 芥蒂求去

林沖以極短時間在港竄紅，加上「邵氏」力捧，一年主演三部電影，不作女主角的綠葉，而是載歌載舞的紅花。不過，浪潮來得快退得也快，《大盜歌王》上映時只得普通反應，對林沖瘋狂追逐的粉絲，沒有轉移到票房，使重視賣座成績的「邵氏」，產生其他想法。

林沖最初以歌聲風靡港九，才有了拍電影的機會，他在首部作品《大盜歌王》飾演流行歌手鑽石潘，「鑽石」、「大盜」、「康乃馨」一首唱過一首。不過，此時「邵氏」高層卻

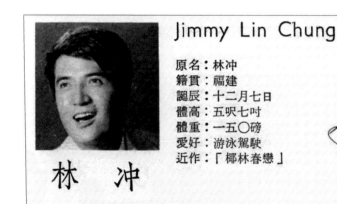

Jimmy Lin Chung

原名：林沖
籍貫：福建
誕辰：十二月七日
體高：五呎七吋
體重：一五〇磅
愛好：游泳駕駛
近作：「椰林春戀」

林沖

《南國電影》每年一月號都按慣例介紹全體明星，此為林沖的小檔案。摘自《南國電影》第一四三期（1970.01）

提出「林沖的歌曲不盡理想」，有意請幕後代唱，導演張徹獲悉立即表示反對，他的理由是：林沖是以歌唱成名，又是以歌唱加盟「邵氏」，唱歌是他的真正本錢，如果找人幕後代唱，不就等於否定林沖的成就？張徹保住「大盜歌王」的原聲，但至《椰林春戀》時，高層仍認為林沖的演唱效果不如預期，在未徵得導演與他的同意下找人瓜代，儘管最後換回原音，卻已造成他與公司的芥蒂。

1969年10月，林沖返台度假，面對與「邵氏」未完的一年四個月合約，他鄭重否認先前不愉快，稱換人代唱「完全是一種宣傳噱頭」。然而，林沖也認為觀眾不一定樂意接受一部影片從頭到尾都以歌唱串連，連他自己也對這種演出方式「有些厭膩」。未幾，林沖離開「邵氏」，曾計畫的龐德式動作片也成幻影，而他以影視為終身職業的願望，依舊綿延至今。

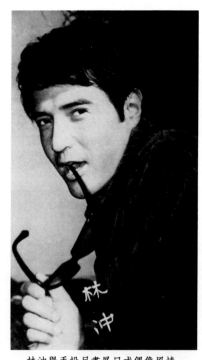

林沖舉手投足盡展日式偶像風情

「我愛鑽石亮晶晶，我愛鑽石亮光光……」林沖笑顏燦爛、帥氣依然，以現在的角度看，真是懷舊得過癮。本以為六〇年代的觀眾「習以為常」，但女主角何莉莉在《鑽石大盜》的台詞卻意外露陷：

> 唱歌的姿勢雖然有點誇張，可是用在你的身上並不討厭，反而有的時候，有一股特別的味道……

這「有點」或許可以換成「非常」，但不討厭卻是真的。

參考資料

1. 本報香港航訊，〈林沖進邵氏　演大盜歌王〉，《聯合報》第五版，1968年8月20日。

2. 本報香港航訊，〈旅日電視紅星　林沖再度抵港〉，《聯合報》第五版，1968年9月6日。

3. 本報香港航訊，〈林沖將飛星島　為邵氏拍新片〉，《聯合報》第五版，1969年1月22日。

4. 本報香港航訊，〈不滿邵氏措施　林沖決心求去〉，《聯合報》第九版，1969年8月10日。

5. 謝鍾翔，〈林沖返國度假　準備改變戲路〉，《聯合報》第五版，1969年10月8日。

6. 麥若愚，〈林沖　爆何莉莉糗事　汪萍　曾被羅維罵哭〉，《民生報》C8版，2004年9月18日。

7. 吳昊主編，《文藝‧歌舞‧輕喜劇》，香港：三聯書店，2005年。

8. 吳昊主編，《男兒本色》，香港：三聯書店，2005。

人名索引（依筆劃序，粗體即有專文介紹）

二劃

丁好, 63
丁紅, 82, 157, 158, 164
丁皓, 31, 35, 39, 51, 53, 55, 63
丁寧, 86, 98, 158

三劃

小金子, 65, 68, 69, 74

四劃

井上梅次, 82
井莉, 183, 186, 192
尤敏, 17, 18, 31, 35, 41, 42, 47, 51, 63, 97, 102, 103, 113
方圓, 175
方瑀（連方瑀）, 176, 179
王天林, 53, 56
王羽, 55, 145, 149, 188

五劃

史馬山（島耕二）, 204
田青, 4, 31, 51, 52, 53, 51～59, 70, 110
白光, 63
白露明, 31, 51,
石英, 5, 26, 92, 97, 98, 103～105, 113,
石燕, 159

六劃

江宏, 110, 111, 114

七劃

何莉莉, 82, 134, 142, 185, 203～205, 209, 210
李湄, 15, 18, 19, 20, 31, 35, 51, 55, 114, 201

李菁, 82, 162, 171, 177

李翰祥, 98, 100, 108, 112, 114, 123, 130, 142

李麗華, 15, 18, 81, 97, 101, 103, 113,120, 125, 126

杜娟, 160, 162

汪榴照, 191, 197

沈雲, 174

沈殿霞, 145

邢慧, 171, 177

八劃

周曼華, 145

林沖, 8, 201～210

林翠, 17, 20, 21, 39, 42, 51, 63, 97, 140, 169～171

林蒼, 31, 51

林黛, 15, 26, 31, 34, 35, 40, 41, 43, 51, 63, 82, 85, 92, 97, 98, 100～102, 107, 108, 120, 121, 126, 127, 134, 136～138, 141, 148, 162, 163

邵仁枚, 101

邵逸夫, 101, 107, 108

邵邨人, 101, 103, 104, 108

金峰, 7, 169～179, 195

金漢, 99, 139～141, 170, 183, 188

九劃

姚敏, 171, 173

姚莉, 171

洪波, 114

胡金銓（金銓）, 100, 107, 138

胡燕妮, 82, 134, 163, 183

胡錦, 134, 142, 143, 148, 149

范麗, 70, 105, 142

茅瑛, 32, 40, 45, 47

十劃

凌波, 99, 100, 110, 120, 121, 134, 138～141, 148, 155, 160～164, 170, 171, 183, 188, 194, 207,

凌雲, 24, 186, 188

夏夢, 156

秦劍, 127

十一劃

崔萍, 111

康威, 163

張仲文, 9, 68, 77, 98

張冰茜, 119, 127, 128

張沖, 6, 57, 107, 133〜149, 188

張美瑤, 24, 33, 43, 47

張揚, 2, 15〜27, 35, 51, 56, 63,
　　66, 70, 92, 102, 113, 125,
　　136, 173

張善琨, 81, 85, 171, 172

張徹, 53, 99, 203, 205, 206, 208

梁醒波, 71, 72

陳厚, 5, 17, 26, 27, 35, 36, 46,
　　47, 51, 53, 56〜58, 63, 66,
　　70, 81〜94, 102, 106〜108,
　　113, 136, 163, 170〜172,
　　183, 188, 195

陳蝶衣, 171

陸運濤, 17, 51, 70, 103, 109

陶秦, 119, 127, 163, 187

十二劃

喬宏, 17, 35, 53, 63〜78, 136,
　　141, 171

喬莊, 7, 153〜165, 170, 188

曾江, 42, 47, 113

童月娟, 85, 94, 173, 179

越路吹雪, 201

黃卓漢, 119

十三劃

奧黛麗赫本（Audery Hepburn），
　　102

楊群, 34

楊帆, 8, 170, 183〜198

葉楓, 16〜18, 22〜25, 27, 31,
　　33, 35, 38, 51, 63, 66, 67,
　　120, 124, 163

葛蘭, 17, 18, 31, 43, 44, 51, 63,
　　68, 72, 82, 84, 85

鄒文懷, 124, 125

雷震, 3, 10, 17, 18, 24, 31〜47,
　　51, 53, 58, 66, 70, 88, 91,
　　127, 136

十四劃

趙雷, 5, 26, 27, 92, 97〜115, 142

十五劃

樂蒂, 19, 25, 31〜33, 35〜38,
　　40〜42, 44, 46〜48, 57, 82,
　　83, 88〜91, 93, 94, 98, 102,
　　109, 110, 141, 142, 149, 157,
　　158, 161, 206

蔣光超, 71, 72
鄭佩佩, 82, 159
鄧小宇, 19, 175, 176, 179
鄧光榮, 134, 145

十六劃

貓王（Elvis Presley）, 54, 204
靜婷, 110

十七劃

謝賢, 145
鍾情, 19, 97, 100, 109, 169～
　　173, 178

十八劃

藍娣, 169, 171, 173, 174

十九劃

羅維, 16, 97, 140, 210
關山, 6, 119～128, 130, 157,
　　183, 188
關之琳（關家慧）, 119, 121,
　　127, 128, 130

二十劃

嚴俊, 26, 92, 136, 153, 160, 164
寶田明, 42
瓊瑤, 183
蘇鳳, 31, 51, 54

二十一劃

顧媚, 93, 94

美學藝術類　PH0030

愛戀老電影
——五、六○年代香江男星的英姿與豪情

作　　者／粟　子
責任編輯／林泰宏
圖文排版／郭雅雯
封面設計／蕭玉蘋

發 行 人／宋政坤
法律顧問／毛國樑　律師
出版發行／秀威資訊科技股份有限公司
　　　　　114台北市內湖區瑞光路76巷65號1樓
　　　　　電話：+886-2-2796-3638　傳真：+886-2-2796-1377
　　　　　http://www.showwe.com.tw
劃撥帳號／19563868　戶名：秀威資訊科技股份有限公司
　　　　　讀者服務信箱：service@showwe.com.tw
展售門市／國家書店（松江門市）
　　　　　104台北市中山區松江路209號1樓
　　　　　電話：+886-2-2518-0207　傳真：+886-2-2518-0778
網路訂購／秀威網路書店：http://www.bodbooks.tw
　　　　　國家網路書店：http://www.govbooks.com.tw

2010年12月BOD一版
定價：270元
版權所有　翻印必究
本書如有缺頁、破損或裝訂錯誤，請寄回更換

國家圖書館出版品預行編目

愛戀老電影——五、六〇年代香江男星的英姿
與豪情 / 粟子著.-- 一版. -- 臺北市：秀威資訊
科技, 2010.12
　　面； 公分. -- (美學藝術類 ; PH0030)
BOD版
ISBN 978-986-221-633-0(平裝)

1. 傳記 2. 演員 3. 香港特別行政區

987.099　　　　　　　　　　　99019541

讀者回函卡

感謝您購買本書,為提升服務品質,請填妥以下資料,將讀者回函卡直接寄回或傳真本公司,收到您的寶貴意見後,我們會收藏記錄及檢討,謝謝!如您需要了解本公司最新出版書目、購書優惠或企劃活動,歡迎您上網查詢或下載相關資料:http:// www.showwe.com.tw

您購買的書名:_____

出生日期:_____年_____月_____日

學歷:□高中 (含) 以下　　□大專　　□研究所 (含) 以上

職業:□製造業　□金融業　□資訊業　□軍警　□傳播業　□自由業
　　　□服務業　□公務員　□教職　　□學生　□家管　□其它_____

購書地點:□網路書店　□實體書店　□書展　□郵購　□贈閱　□其他

您從何得知本書的消息?

　□網路書店　□實體書店　□網路搜尋　□電子報　□書訊　□雜誌

　□傳播媒體　□親友推薦　□網站推薦　□部落格　□其他_____

您對本書的評價:(請填代號　1.非常滿意　2.滿意　3.尚可　4.再改進)

　封面設計____　版面編排____　內容____　文／譯筆____　價格____

讀完書後您覺得:

　□很有收穫　□有收穫　□收穫不多　□沒收穫

對我們的建議:_____

11466

台北市內湖區瑞光路 76 巷 65 號 1 樓

秀威資訊科技股份有限公司　　　收

BOD 數位出版事業部

...

（請沿線對折寄回，謝謝！）

姓　　名：_____　年齡：_____　性別：□女　□男

郵遞區號：□□□□□

地　　址：_____

聯絡電話：(日) _____　(夜) _____

E-mail：_____